KB167318

_____학교 ____학년 ____반 _____의 책이에요.

'체험학습'이란 책에서나 수업 시간에 배운 지식을 실제 현장에서 직접 경험해 보는 공부 방법이에요. 단순히 전시된 물건을 관람하거나 공연을 보는 것이 아니라 학습을 하기 전에 미리 필요한 정보를 조사하는 것까지를 포함한 모든 활동을 의미해요. 어떻게 공부할 것인지를 준비하면 그렇지 않은 경우보다 훨씬 더 많은 것을 보고 느끼게 되겠지요. 이 책은 체험학습을 하려는 어린이들에게 좋은 길잡이 역할을 할 거예요.

❶ 가기 전에 읽어 보세요

이 책은 체험학습 현장을 어린이들이 쉽게 이해할 수 있도록 풀이한 안내서예요. 어린이들이 직접 체험학습 현장을 찾아가는 데 필요한 정보가 들어 있어요. 체험학습 현장을 가기 전에 꼼꼼히 읽어 보세요.

❷ 현장에서 비교해 보세요

전쟁기념관에서는 우리나라의 역사 속 크고 작은 전쟁 이야기를 유물과 그림, 디오라마 등으로 소개하고 있어요. 역사의 흐름을 생각하며 전시물을 하나하나 둘러보면당시의 상황을 실감나게 알 수 있지요.

❸ 스스로 활동해 보세요

이 시리즈는 단지 지식을 전달하기 위한 교양서가 아니에요. 어린이 여러분이 교과서로 수업 시간에 배운 내용을 실제 현장에서 직접 체험하며 익힐 수 있도록 다양한 활동 내용을 담았지요. 책 중간이나 뒷부분에 이해를 돕기 위한 활동이 있으니 꼭 스스로 정리해 보세요.

❹ 견학 후 활동이 다양해요

체험학습 후에는 반드시 견학 후 여러 가지 활동을 해 보세요. 보고서 쓰기, 신문 만들기, 그림 그리기 등을 통해 체험학습에서 보고 들은 내용을 다시 한번 정리하면 알찬 체험학습이 될 거예요.

신나는 교과 체험학습 ❿

민족의 아픔을 안고 평화 통일의 시대로 전쟁기념관

초판 1쇄 발행 | 2008. 7. 22.
개정 3판 9쇄 발행 | 2023. 11. 10.

글 박재광 | **그림** 김명곤

발행처 김영사 | **발행인** 고세규
등록번호 제 406-2003-036호 | **등록일자** 1979. 5. 17.
주소 경기도 파주시 문발로 197(우10881)
전화 마케팅부 031-955-3100 | 편집부 031-955-3113~20 | 팩스 031-955-3111

값은 표지에 있습니다.
ISBN 978-89-349-8440-5 64000
ISBN 978-89-349-8306-4 (세트)

좋은 독자가 좋은 책을 만듭니다. 김영사는 독자 여러분의 의견에 항상 귀 기울이고 있습니다.
전자우편 book@gimmyoung.com | 홈페이지 www.gimmyoungjr.com

어린이제품 안전특별법에 의한 표시사항

제품명 도서 **제조년월일** 2023년 11월 10일 **제조사명** 김영사 **주소** 10881 경기도 파주시 문발로 197
전화번호 031-955-3100 **제조국명** 대한민국 ⚠**주의** 책 모서리에 찍히거나 책장에 베이지 않게 조심하세요.

민족의 아픔을 안고 평화 통일의 시대로

전쟁 기념관

글 박재광 그림 김명곤

주니어김영사

차례

전쟁기념관에 가기 전에

미리 준비하세요

준비물 《전쟁기념관》 책, 수첩, 연, 사진기, 차비와 필요한 경비

미리 알아 두세요

관람 시간 오전 9시 30분 ~ 오후 6시 (입장은 오후 5시까지)

쉬는날 매주 월요일 (월요일이 포함된 연휴 때는 다음날 휴관)

관람료 무료

문의 02) 709-3139

주소 서울특별시 용산구 이태원로 29

홈페이지 http://www.warmemo.or.kr

가는 방법

지하철 1호선 남영역 1번 출구 (걸어서 10분)
4호선 삼각지역 1번 출구 (걸어서 5분)
6호선 삼각지역 12번 출구 (걸어서 3분)

버스 전쟁기념관 정문 / 삼각지역, 국방부 앞에서 내려요.
– 간선 (파랑) 버스 : 110A, 110B, 740, 421 (정문),
100, 150, 151, 152, 500, 502, 504, 506, 507, 605,
750A, 750B, 751, 752 (삼각지)
– 공항버스 : 6001 (삼각지역)
– 마을버스 : 용산03

전쟁기념관은요……

1994년에 만든 전쟁기념관은 서울 용산의 가운데에 자리하고 있어요.
웅장한 건물 안에 오천 년 동안 끊임없었던 우리나라 전쟁의 역사가
담겨 있어요. 우리는 텔레비전 뉴스에서 전차와 전투기가 오가고,
건물이 파괴되고, 사람들이 다치는 전쟁 현장을 보았어요. 하지만
그것만으로는 전쟁의 실상이나 아픔을 알기에는 너무나 부족해요.
이런 우리에게 전쟁기념관은 전쟁이 무엇인지 깊이 생각해 볼 수
있게 해 주지요. 역사 속 전쟁과 관련된 유물들을 보며 우리
민족이 어떻게 외세의 침입을 막아냈는지 살펴보아요.
이와 함께 기록화나 디오라마*로 나타낸 당시의 상황을
보며 전쟁이 남긴 아픔에 대해서도 생각해 보아요.
전쟁기념관에서 우리 민족이 겪은 전쟁을 짚어 보면서
평화를 찾는 역사 여행을 시작해 보아요.

전쟁기념관에서
평화를 만드는
지혜를 얻어 보세요.

*디오라마 : 배경을 그린 막 앞에 소도구나 인형을 놓아 입체감 있게 만든 모형이에요.

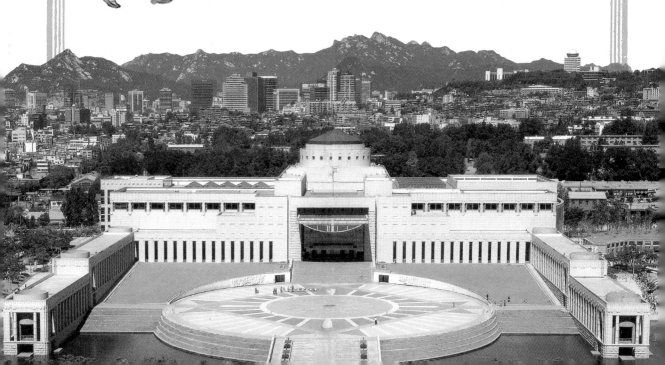

오천 년 우리 역사는 흐르고

아주 먼 옛날 우리 민족이 한반도에 터전을 잡았고, 기원전 2333년 단군왕검이 고조선을 세우면서 우리나라의 역사가 비로소 시작되었어요. 중국과 어깨를 나란히 하고 발전하던 고조선은 기원전 1세기경에 고구려, 백제, 신라의 삼국 시대로 이어졌어요. 제각기 독특한 문화를 뽐내던 삼국은 서로 문화를 주고 받았으며, 나아가 중국이나 일본과도 교류를 했어요. 그러다 7세기 후반에 신라가 당나라와 손을 잡고 삼국을 통일했어요. 이와 비슷한 시기에 북쪽의 고구려 옛 땅에는 발해가 생겨나서 새로 남북국 시대를 열었지요.

통일신라의 힘이 약해질 쯤에 지방에서는 세력을 키우던 호족들이 나타났고, 이들이 후삼국 시대를 만들었어요. 하지만 이도 잠시뿐이었고, 왕건이 세운 고려에 의해 다시 통일되었어요. 고려는 초기에는 거란족과 여진족의 침입을 받았고, 후기에는 몽골족이 세운 원나라가 쳐들어와서 힘든 시기를 보냈어요.

고려의 뒤를 이은 나라는 이성계가 1392년에 세운 조선이에요. 안으로는 지금의 서울인 한성에 나라의 수도를 세우고, 밖으로는 명나라

를 받들었어요. 하지만 다른 나라들과는 대립하는 외교정책을 폈지요. 그래서 잦은 마찰이 있었지만 조선 초기에는 비교적 평화로운 시대가 계속되었어요. 그러나 16세기 말부터는 임진왜란과 병자호란과 같은 큰 전쟁을 겪고 많은 피해를 입었어요. 하지만 이를 극복하고 맞은 19세기에는 나라 안팎에서 많은 변화가 있었어요. 그동안 억눌렸던 서민 문화가 꽃을 피웠고, 밖에서는 서양의 여러 나라와 일본, 중국이 우리 나라를 노리고 있었어요. 조선의 조정에서는 외국에 맞서 나라의 문을 닫아걸기도 하고, 개방을 하려 하기도 했지요. 그리고 고종은 대한 제국을 세운 뒤 나라를 개혁하려 했지요. 하지만 일제의 힘에 꺾여 강제로 한일병합조약을 맺고 주권을 빼앗겼어요. 우리 민족은 주권을 되찾기 위해 나라 안팎에서 독립 전쟁을 했어요.

　1945년 8월 15일 일본이 연합국에게 항복을 선언하면서 우리나라는 주권을 되찾았어요. 하지만 우리나라는 38도선을 경계로 남북으로 나뉘어 소련과 미국에게 각각 점령 당하고 말았지요. 이렇게 시작된 분단은 3년간 6·25전쟁을 겪으며 지금까지 계속되고 있지요. 우리 민족이 다시 하나가 되는 그 날을 꿈꾸며 평화 통일을 위해 우리도 노력해 보아요.

한눈에 보는 전쟁기념관

기념관에 들어가면 바로 2층의 중앙홀이에요. 먼저 중앙홀과 호국추모실을
둘러보고 1층으로 내려가면, 우리 역사 속의 전쟁 이야기가 시작되어요.
한 층씩 올라가면서 우리 민족의 용감한 기상과 가슴 아픈 이야기를 들어 보세요.
이와 함께 곳곳에 표시된 모형과 장비를 보며 옛날 모습을 상상해 보세요.

1층 전시실을 들어가기 전 선사
시대부터 이어진 우리 민족의
전쟁 이야기를 알아보세요. 그리
고 전쟁역사실에는 삼국 시대부
터 일제 강점기까지 일어난 전
쟁에 쓰인 여러 도구와 유물이
있어요. 또, 여러 전쟁을 담은 기
록화와 모형을 보며 우리 민족
과 외국의 전쟁 이야기를 알아
보아요.

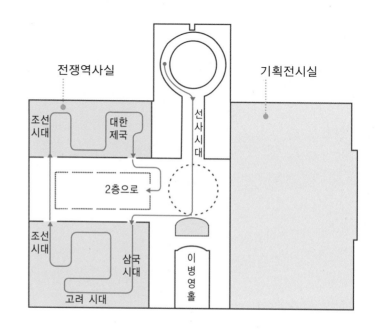

전쟁기념관이 시작되는 곳인 중
앙홀과 호국추모실, 6·25전쟁실,
대형장비실이 있어요. 6·25전쟁
실에서는 한반도가 분단되면서
6·25전쟁이 시작된 상황을 다루
고 있고, 대형장비실에서는 비행
기와 전차, 화포 등의 장비를 전
시하고 있어요.

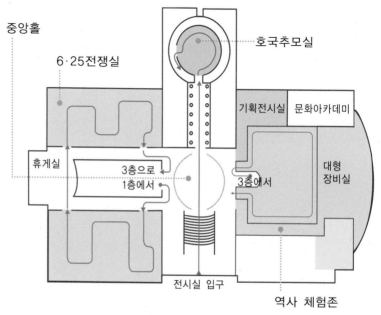

이런 순서로 둘러보아요!

2층 중앙홀과 호국추모실 → 1층 전쟁역사실
→ 2층 6·25전쟁실과 3층 6·25전쟁실 → 2층 대형장비실

6·25전쟁실, 국군발전실, 해외파병실이 있어요. 6·25전쟁실에는 국군과 유엔군이 북한군과 어떻게 전쟁을 치르고 끝냈는지 알 수 있는 모형이 전시되어 있어요. 국군발전실과 해외파병실에는 우리 국군 설립과 발전 모습, 우리나라와 세계에서의 활약상을 볼 수 있어요.

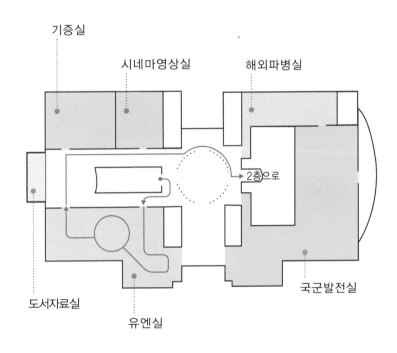

기증실

시네마영상실

해외파병실

2층으로

도서자료실

유엔실

국군발전실

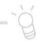 체험해 보아요

역사 체험 존

전쟁기념관에는 역사를 직접 느껴볼 수 있는 생생 체험존이 있어요. 6·25 전쟁실에서는 6·25 전쟁 당시 전세를 역전한 인천상륙작전을 4D로 체험할 수 있고, '또 다른 전쟁'이라는 체험존에서는 4D 실감영상으로 전쟁 시 겪었던 험난한 피난 과정과, 눈보라, 바람 등 추위를 느껴 볼 수 있어요. 또 이순신 장군이 크게 승리한 한산도대첩 애니메이션도 볼 수 있으니 꼭 감상해 보세요.

여러 가지 상황을 체험해 볼 수 있어요.

나라의 기틀을 세우다

한반도의 역사가 시작되면서 우리나라는 크고 작은 전쟁이 끊이지 않았어요. 1층의 입구와 전쟁역사실에서는 우리 민족이 살아가면서 어떤 전쟁을 겪어 왔는지 소개하고 있어요. 그중에 선사 시대부터 고려 시대까지를 살펴보아요. 최초 국가인 고조선과, 고구려·백제·신라 삼국은 어떻게 발달해 왔을까요? 신라가 삼국 통일을 도와 주었던 당나라와 싸운 이유가 무엇일까요? 그리고 다른 나라로부터 크고 작은 침입을 막아낸 고려에 대해서도 알아보아요.

그럼, 역사 속에서 스스로 나라를 이끌어 갔던 우리 조상들의 늠름한 기상을 만나러 가 볼까요?

삼국은 서로 경쟁하며 발달했어요.

| 선사 시대 | 삼국 시대 | | | 남북국 시대 |

기원전 2333년
단군왕검이
고조선을 세우다.

기원전 57년
박혁거세가 신라를
세우다.

기원전 37년
주몽이 고구려를 세우다.

기원전 18년
온조가 백제를 세우다.

391년
광개토대왕이 왕위에
오르다.

612년
을지문덕이 살수에서
수나라군에게 크게
승리하다.

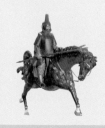

675년
매소성에서 신라군이
당나라군을 이기다.

676년
신라가
삼국 통일을
이루다.

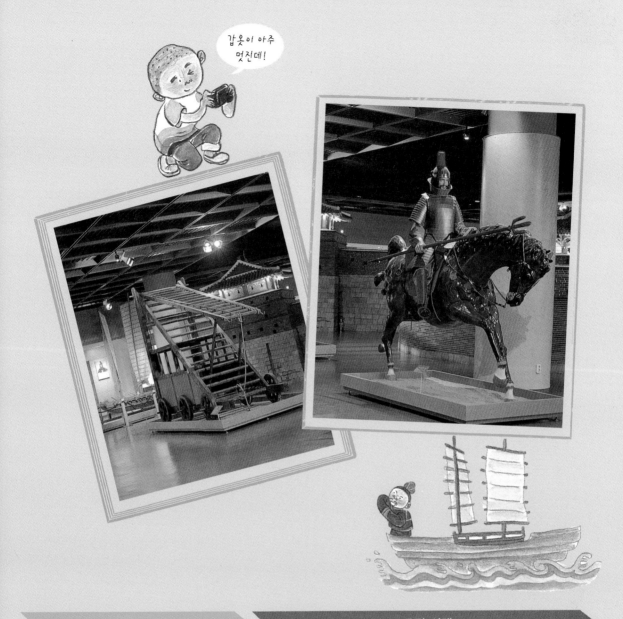

갑옷이 아주 멋진데!

한반도의 역사가 시작되다

🔴 선사 시대
시대를 표기하는 설명으로 역사 중에서 기록이 남아 있지 않은 시대를 말해요.

우리나라의 역사 중 선사 시대는 기록이 남아 있지 않아요. 그래서 지금의 역사 학자들은 당시 사람들이 썼던 도구의 재료를 기준으로 시대를 나누었어요. 먼저 전쟁역사실 입구에 있는 선사 시대의 유물들을 둘러보며 한반도의 역사가 어떻게 시작되었는지 알아보아요.

가장 먼저 돌로 도구를 만들어 쓴 구석기 시대와 신석기 시대가 있었고, 금속을 이용해서 도구를 만든 청동기 시대와 철기 시대가 뒤를 이었어요. 각 시대마다 주로 사용한 도구뿐만 아니라 토기나 마을의 형태도 달랐어요. 이를 통해 우리는 역사를 구분하지요. 그럼 한반도의 역사 중 최초의 국가가 세워진 고조선으로 가 볼까요?

고조선과 단군왕검

환인의 아들인 환웅이 태백산 신단수에 신시를 세우고, 곰이었다가 사람이 된 웅녀와 결혼해서 단군왕검을 낳았어요. 단군왕검은 아사달에 도읍을 정하고 고조선이라는 나라를 세우지요. 그래서 우리 민족을 '단군의 후예'라고 해요.

우리나라 최초의 국가, 고조선

청동기 시대가 시작되면서 우리나라 최초의 국가가 세워졌어요. 바로 단군왕검이 세운 고조선이에요. 주변 국

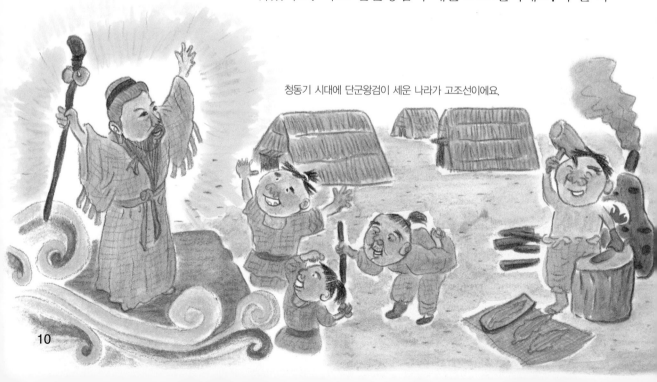

청동기 시대에 단군왕검이 세운 나라가 고조선이에요.

가보다 앞선 청동기, 철기 문화를 바탕으로 만주와 한반도 전체까지 세력을 키웠어요. 고조선은 기원전 4세기에는 전국칠웅의 하나인 연나라와 맞설 정도로 힘이 강했지만, 기원전 3세기 후반 연나라의 침략을 받고, 나라의 중심을 요동에서 평양으로 옮겼어요.

기원전 109년에는 중국에서 새로이 세력을 키운 한나라가 6만 명에 가까운 군사를 이끌고 고조선을 공격했어요. 고조선의 우거왕은 군사를 이끌고 요동으로 나가 한나라군과 싸웠어요. 이 싸움에서 한나라군은 대부분 죽고 도망쳤어요. 이에 한나라 무제는 더 많은 군사를 보내 공격했어요. 하지만 고조선은 성을 쌓아 대비했고, 강력한 국력으로 당당히 맞서 나라를 지켰어요.

● 전국칠웅
중국 전국 시대의 일곱 나라로 진, 연, 초, 제, 조, 한, 위를 가리켜요.

고조선의 원래 이름은?
원래 단군왕검이 세운 나라의 이름은 조선이었어요. 《삼국유사》를 쓴 일연 스님이 단군의 조선과 위만이 다스렸던 때의 조선을 구별하기 위해 '고조선'이라는 이름을 만들어 썼어요. 그리고 이성계가 세운 나라의 이름도 조선이어서 단군왕검의 조선과 구분하기 위해 '고조선'이라는 이름이 널리 쓰이게 되었지요.

옛날 사람들이 썼던 도구들

사람들이 도구를 사용하면서 생활이 나아졌고 문화가 발달하게 되었고, 무기를 개발하면서 나라의 힘도 강해졌어요. 구석기 시대부터 철기 시대의 유물을 보면서 도구를 어떻게 만들고 썼는지 알아보아요.

주먹괭이 주먹도끼

돌창 간돌살촉 뼈화살촉

꺾창 투겁창

쇠도끼 미늘쇠 가지창

구석기
자연 속의 돌을 떼어서 만든 석기예요. 몸통이 되는 '몸돌'과 거기에서 떼어난 '격지'로 나뉘어요.

신석기
뗀석기를 갈아서 더욱 예리하고 정교한 도구로 만든 것이에요. 돌창, 간돌살촉, 뼈화살촉 등이 있어요.

청동기
거푸집* 바깥틀을 만들고, 그 안에 구리와 주석 등 여러 금속을 녹여 부어 만든 도구예요.

철기
철을 녹여서 거푸집에 부은 다음 두드려서 만든 도구로, 청동기 시대의 도구보다 단단하고 날카로워요.

* 거푸집 : 속이 비어 있는 틀로 그 안에 쇠붙이를 녹여서 붓고 도구를 만들어요.

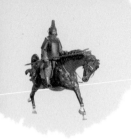

삼국 시대가 열리다

고조선이 멸망한 뒤 한반도에는 크고 작은 나라들이 여럿 생겼어요. 이들은 서로 경쟁하면서 강한 나라를 중심으로 점차 뭉쳐 고구려, 백제, 신라의 고대 왕국으로 발전했어요.

북쪽의 고구려는 기원전 37년 해모수의 아들인 주몽이 세운 나라예요. 삼국 가운데 가장 넓은 영토를 개척한 고구려는 한반도뿐 아니라 만주까지 차지했고, 수나라와 당나라에 맞서 싸웠어요. 남서쪽의 백제는 기원전 18년 주몽의 아들 온조가 한강 부근에 세운 나라예요. 세련되고 우수한 문화를 발전시켜 일본에도 전해 주었어요. 남동쪽의 신라는 기원전 57년 박혁거세가 세운 나라예요. 삼국 중에서 가장 늦게 전성기를 맞이했고 중국의 문화를 받아들여 우리 문화와 잘 조화시키며 발전했어요.

● 해모수
전설 속 인물의 아들이며 북부여를 세웠어요.

● 개척
새로운 곳이나 길을 여는 거예요.

이렇게 해서 삼국이 생겼구나!

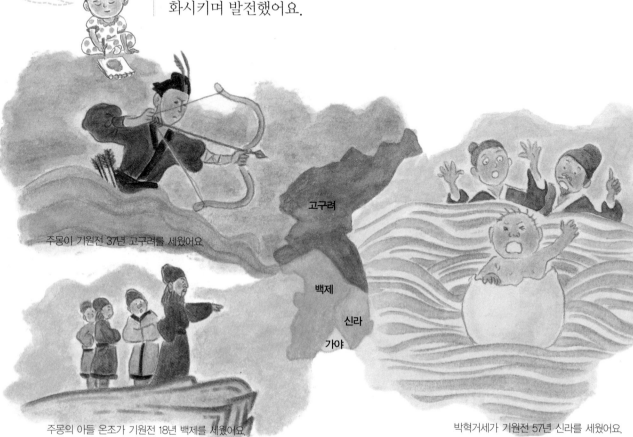

주몽이 기원전 37년 고구려를 세웠어요

고구려

백제

신라

가야

주몽의 아들 온조가 기원전 18년 백제를 세웠어요.

박혁거세가 기원전 57년 신라를 세웠어요.

중국과 겨룬 고구려

전시실에 들어서면 바로 보이는 고구려 무사의 모형처럼 용맹한 고구려인들은 4~5세기에 만주까지 영토를 넓혔어요. 특히 영토를 가장 넓게 확장한 사람은 광개토대왕이에요. 남쪽으로는 한강 북쪽과 예성강 동쪽을, 북쪽으로는 요동 지역을 차지했어요. 훗날, 이 업적을 기리기 위해 '광개토대왕릉비'를 세웠지요.

6세기가 되자 중국을 통일한 수나라의 문제가 30만 명의 군사를 이끌고 고구려를 침략했으나 실패했어요. 이후 수나라 양제가 113만 명의 대군을 이끌고 다시 고구려에 침입했어요. 그 가운데 평양을 향한 30만 명의 별동대를 을지문덕이 물리친 것이 바로 살수대첩이지요. 을지문덕은 먼저 살수 남쪽으로 수나라의 별동대를 유인했어요. 별동대가 강에 들어서자 막아 놓은 물길을 텄고, 수나라의 많은 군사들이 목숨을 잃었어요. 이후 당나라 역시 고구려에 침입했지만 고구려인들은 굳건히 맞서 나라를 지켰어요.

비석의 글은 역사의 귀중한 자료예요

비석은 죽은 사람의 업적을 기리고 후세에 전하기 위해 새겨 놓은 커다란 돌이에요. 광개토대왕릉비 같은 것을 말하며, 비, 빗돌, 석비 등 여러 가지로 불려요. 비석 위에 새겨진 글은 '금석문'이라 하여 역사학자들의 역사 연구에 소중한 자료가 되지요.

광개토대왕릉비
전쟁기념관 야외 전시장에 모형이 있어요.

🔵 별동대
작전을 위해 따로 움직이는 부대를 말해요.

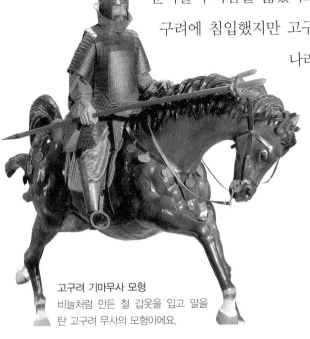

고구려 기마무사 모형
비늘처럼 만든 철 갑옷을 입고 말을 탄 고구려 무사의 모형이에요.

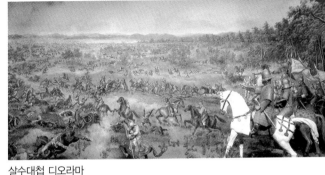

살수대첩 디오라마
수나라와 고구려의 군사가 살수에서 싸우는 모습을 상상하여 만든 모형이에요.

백제는 지고, 신라는 떠오르고

🔵 **동맹**
이익을 위해 같이 행동
하기로 한 약속이에요.

🔵 **쇠퇴**
기세와 상태가 전보다
약해진 것을 말해요.

고구려가 중국과 싸우는 동안, 백제와 신라는
동맹을 맺었어요. 그리고 백제 성왕과 신라 진흥
왕은 함께 고구려를 공격했어요. 하지만 백제가
되찾으려는 한강 유역을 신라가 차지하면서 백제와 신라의 오랜 동
맹도 깨지고 말았어요. 그래서 백제 성왕이 직접 군사를 이끌고 신
라를 공격한 것이 관산성 전투에요. 여기에서 성왕이 죽고 백제는
전쟁에 패하면서 **쇠퇴**하기 시작했어요. 반대로 신라는
진흥왕 때부터 전성기를 맞이했어요. 진흥왕은 37년 동
안 신라를 다스리며 통일의 바탕을 마련했어요. 가야를
정복했으며, 한강 유역을 차지하고, 동북으로는 함경남
도 이원 지방까지 영토를 확장했지요. 진흥왕은 이곳들
을 직접 돌아보면서 기념하는 비석을 세웠는데, 이것이
바로 '진흥왕순수비'예요. 지금까지 발견된 것은 남북
한을 합쳐 모두 4개예요.

> **관산성 전투(554년)**
> 백제 성왕이 신라를
> 공격했다가 도리어
> 죽음을 당했어요.

가야는 어떤 나라일까?
신라와 백제 사이의 낙동강 일대 평
야 지대에 있던 나라예요. 여섯 개의
작은 나라로 이루어진 가야는 신라
보다 뛰어난 철기 문화를 가졌고, 그
철을 일본과 중국에 팔았던 아주 부
유한 나라였어요.

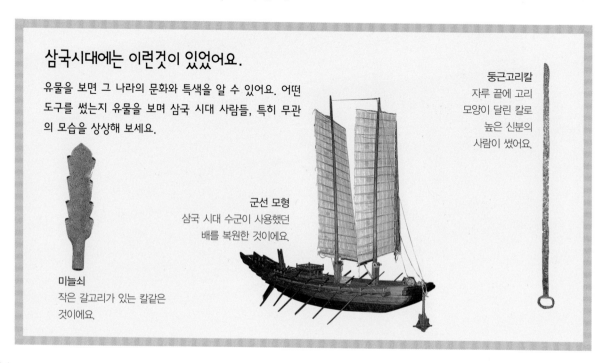

삼국시대에는 이런것이 있었어요.

유물을 보면 그 나라의 문화와 특색을 알 수 있어요. 어떤
도구를 썼는지 유물을 보며 삼국 시대 사람들, 특히 무관
의 모습을 상상해 보세요.

미늘쇠
작은 갈고리가 있는 칼같은
것이에요.

군선 모형
삼국 시대 수군이 사용했던
배를 복원한 것이에요.

둥근고리칼
자루 끝에 고리
모양이 달린 칼로
높은 신분의
사람이 썼어요.

한강을 차지하라

황산벌 전투(660년)
백제의 계백이 나당 연합군을 막았으나 지고 말았어요.

신라의 세력이 점점 커지자 이번에는 백제와 고구려가 동맹을 맺었어요. 642년 백제 의자왕은 신라 남부 40여 개의 성을 빼앗았고, 당항성을 공격했어요. 이에 신라와 동맹을 맺은 당나라는 나·당 연합군을 만들어 660년에 바다와 육지 양쪽에서 백제를 공격했어요. 그 가운데 김유신이 이끄는 5만 명은 황산벌으로 향했어요.

이 무렵 백제의 의자왕은 사치스러운 생활과 술에 빠져 있었고 귀족들은 잦은 정치 다툼을 하고 있었어요. 그렇지만 계백은 나라를 구하기 위해 비장한 각오를 하고 황산벌로 향했어요. 집을 나서기 전 가족을 모두 자신의 손으로 죽이고, 자신 역시 전쟁터에서 나라를 위해 싸우다 죽을 것을 각오했어요. 계백과 백제의 결사대는 자신들보다 10배나 많은 적을 맞아 싸우며 승리를 거듭했어요. 하지만 신라의 화랑인 관창과 반굴이 목숨을 희생한 것을 계기로 신라군은 기세를 되찾았고 결국 백제군은 신라에 지고 말았어요.

화랑도

신라 화랑

신라에서 청소년들을 나라의 큰 인재로 키우기 위해 만든 단체예요. 잘 훈련된 화랑들은 전쟁에서 큰 공을 세웠지요. 그 뒤로 화랑도는 국가의 무사단으로 커 갔고, 신라가 삼국을 통일하는 데 중요한 역할을 했어요.

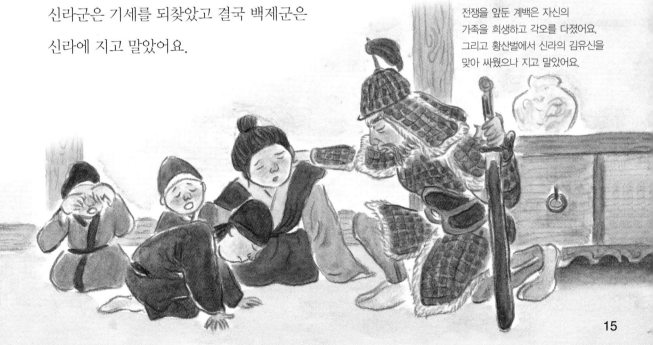

전쟁을 앞둔 계백은 자신의 가족을 희생하고 각오를 다졌어요. 그리고 황산벌에서 신라의 김유신을 맞아 싸웠으나 지고 말았어요.

남북국 시대가 펼쳐지다

백제, 고구려, 신라 삼국은 서로 동맹을 맺고 깨기를 반복했어요. 결국 신라는 당나라와 손을 잡고 백제와 고구려를 차례로 무너뜨리며 삼국을 통일했어요. 그리고 고구려의 옛 땅에 발해가 등장하며 남북국 시대가 열렸어요.

남쪽에는 신라, 북쪽에는 발해.

🔵 **방어책**
적을 막는 울타리예요.

🔵 **매소성**
지금의 경기도 연천의 대전리 산성을 말해요.

🔵 **기벌포**
지금의 금강 하구로, 충남 서천군 장항 지역을 말해요.

당나라를 몰아내다

신라가 백제와 고구려를 멸망시키고 통일 신라를 세우는 데 도움을 준 당나라는 한반도를 차지하려고 욕심을 부렸어요. 하지만 신라는 군사를 정비하고 **방어책**을 세워 대비했어요. 675년, 신라에 침입한 당나라의 20만 대군이 **매소성**에 진을 쳤지만, 신라군이 당나라군을 물리쳤어요. 다음 해에는 **기벌포**로 침입한 당나라군을 신라 수군이 몰아냈어요. 신라는 처음에는 당나라의 도움을 받아 대동강 남쪽을 통일했지만, 뒷날 당나라를 완전히 몰아냈어요.

매소성 전투와 기벌포 전투
675년과 676년 신라는 당나라 군의 침입을 물리쳤어요.

신라군은 지형을 이용한 작전으로 매소성에 침입한 당나라군을 물리쳤어요.

바다를 통해 세계로, 해상왕 장보고

삼국을 통일한 뒤 나라가 안정되면서 신라인들은 다른 나라의 학문이나 문화를 배우기 위해 외국으로 나갔어요. 상인들은 바닷길을 이용해서 당나라나 일본 등과 활발히 무역을 했어요. 하지만 당나라 해적들이 나타나서 물건을 빼앗고 신라인들을 납치해 노예로 파는 일이 자주 벌어졌어요. 이것을 안 장보고는 당나라의 무관직을 버리고 다시 신라로 돌아와서 해적들로부터 신라의 바닷길과 백성들을 지키기로 했어요. 828년에 장보고는 흥덕왕에게 군사 1만 명을 받아서 바닷길의 요지인 청해에 **요새**를 만들고 **항만**을 고쳤어요. 그리고 군사를 훈련시켜 해적을 완전히 없애고, 청해진을 국제 무역항으로 키웠어요. 이렇게 되자 당나라와 일본뿐 아니라 멀리 아라비아, 페르시아, 동남아시아와도 교역을 하게 되었지요. 당시에는 외국에서 사신이 오면서 정해진 물건을 주고받는 것이 무역의 전부였어요. 그런데 장보고는 직접 무역선을 보낼 정도로 영향력이 막강했어요.

요새
군사적으로 중요한 곳에 만들어 놓은 방어 시설이에요.

항만
바닷가가 굽어 있어서 배가 안전하게 머물거나, 사람이 배를 편리하게 탈 수 있는 곳을 말해요.

견당무역선 모형
장보고가 당나라와 무역을 하기 위해 사절과 물품을 실어 보냈던 배를 모형으로 만들었어요.

여기서 잠깐!

빈칸에 나라 이름을 써 보세요.

선사 시대부터 남북국 시대까지 그동안 한반도에는 어떤 나라가 있었나요? 빈칸에 알맞은 나라 이름을 써 보세요.

1. 우리 민족 최초의 국가는 ()이에요.
2. 고대 왕국을 이룬 삼국 시대는 북쪽에는 (), 남쪽에는 백제와 ()가 있었어요.
3. 남북국 시대에는 삼국을 통일한 신라와 고구려의 옛 땅에 새로 등장한 ()가 있었어요.

| 보기 | 고조선 | 고구려 | 당나라 | 신라 | 발해 |

정답은 56쪽에

고구려의 영광을 다시 한 번, 발해

◉ 유민
나라가 망하여 정착할 곳 없이 떠도는 사람들이에요.

668년 고구려가 멸망한 뒤 당나라는 고구려 유민들을 당나라의 여러 지역으로 강제로 옮기게 했어요. 그곳에는 말갈인과 거란인들도 살고 있었어요.

그중 요서 지방에 살던 말갈인 걸사비우와 고구려인 걸걸중상이 말갈인과 고구려 유민 무리를 이끌고 요하를 건너 동쪽으로 도망쳤어요. 이들은 뒤쫓아온 당나라군과 천문령에서 전투를 했지만 걸걸중상의 아들 대조영이 큰 활약을 해서 승리했어요. 대조영의 무리는 동쪽으로 이동해서 698년 동모산에서 진나라를 세웠어요. 진나라가 점점 세력이 강해지자 당나라는 사신을 보내 화해를 청하며 대조영을 '발해군왕' 이라 불렀고, 그때부터 진나라는 '발해' 로 불렀어요. 발해는 고구려보다 영토를 더 넓혔고 중국에서는 '바다 동쪽의 번성한 나라' 라는 의미로 발해를 '해동성국' 이라고 불렀어요.

천문령 전투(698년)
유민을 쫓아온 당나라 군을 대조영이 물리쳤어요.

발해는 우리 역사예요

발해의 지배층은 고구려인이었으나 국민의 반 이상은 말갈인이라서 발해를 중국의 한 갈래로 주장하는 학자들도 있어요. 하지만, 발해인들은 스스로 고구려의 후예라고 했고, 무왕이 일본에 보낸 국서에도 자신을 고구려 국왕이라고 하며, 고구려를 계승했음을 분명히 밝혔어요.

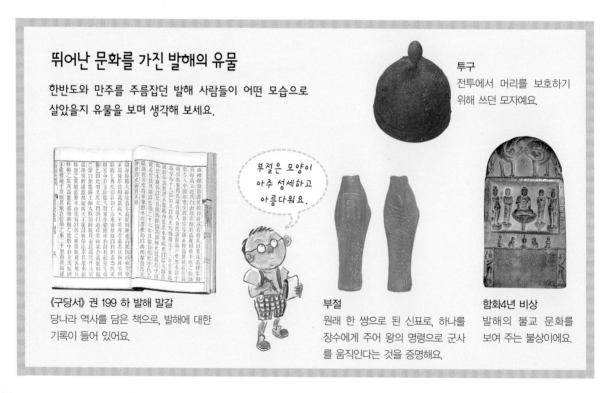

뛰어난 문화를 가진 발해의 유물

한반도와 만주를 주름잡던 발해 사람들이 어떤 모습으로 살았을지 유물을 보며 생각해 보세요.

투구
전투에서 머리를 보호하기 위해 쓰던 모자예요.

부절은 모양이 아주 섬세하고 아름다워요.

《구당서》 권 199 하 발해 말갈
당나라 역사를 담은 책으로, 발해에 대한 기록이 들어 있어요.

부절
원래 한 쌍으로 된 신표로, 하나를 장수에게 주어 왕의 명령으로 군사를 움직인다는 것을 증명해요.

함화4년 비상
발해의 불교 문화를 보여 주는 불상이에요.

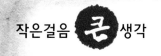
우리의 역사를 지켜라

고조선과 고구려, 발해의 역사는 중국 만주 지방과 연해주 등을 배경으로 이어졌어요. 그래서 요즘 중국에서는 이 지역의 우리나라 역사를 모두 중국의 역사라고 주장하고 있어요. 이것이 바로 '동북공정'이에요. 랴오닝 성, 지린 성, 헤이룽장 성 지방의 여러 민족의 역사를

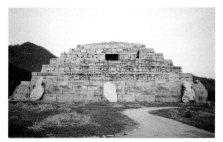

세계문화유산으로 등재된 고구려 유적 장군총
중국 지린 성에 있는 고구려 장수왕의 무덤이에요.

중국의 역사로 만드는 억지 주장이지요. 한국사를 빼앗고 조선족과 같은 소수 민족의 역사를 중국에 포함시켜 이들이 독립하는 것을 막으려는 것이에요. 그래서 중국은 고구려 유적을 '고구려의 수도와 왕릉, 그리고 귀족의 무덤'이라는 제목으로 유네스코 세계문화유산으로 신청했고 2004년에 등재됐어요.

이런 상황에서 중국에 빼앗긴 역사를 되찾기 위해 우리는 어떻게 해야 할까요? 우선 고조선과 고구려, 발해 등의 역사를 철저히 연구해서 정확한 근거를 가지고 우리 역사임을 주장해야 해요. 그리고 국제 사회를 향해 우리의 역사를 홍보해야 해요. 또 북한 및 동아시아 나라들과 협력하여 역사를 연구하는 것도 좋은 방법이 될 거예요. 하지만 무엇보다 중요한 것은 국민들이 우리 역사에 대한 관심의 끈을 놓지 말아야겠지요.

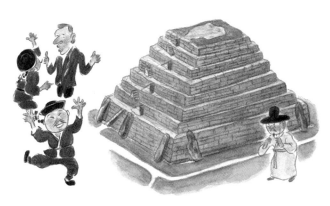

중국의 세계문화유산 '고구려의 수도와 왕릉, 그리고 귀족의 무덤'
세계문화유산으로 등재하면서 중국은 고구려를 자기의 역사로 주장했어요.

고려, 이민족을 물리치다

9세기 말 신라는 중앙 귀족들이 방탕한 생활을 하면서 나라 살림이 가난해지고 왕권이 약해졌어요. 반대로 지방 호족 세력들의 힘이 커져서 몇몇 호족이 따로 나라를 세우면서 후삼국 시대가 열렸어요. 그리고 45년 동안 이어진 후삼국 시대를 왕건이 통일하면서 고려를 세웠어요.

후삼국 시대란?

통일신라 말기 지방의 호족들 중 견훤과 궁예는 신라가 어지러운 틈을 타 나라를 세웠어요. 견훤은 완산주를 수도로 삼고 후백제를 세웠어요. 그리고 궁예는 군사들을 데리고 901년 철원에서 후고구려를 세웠어요. 이 두 나라와 신라를 합쳐서 후삼국이라고 해요.

해마기
어깨죽지에 갈기가 있는 신비로운 동물인 해마가 수놓아진 군대의 깃발이에요.

거란과 여진을 잠재워라!

고려는 건국 직후부터 고구려의 옛 땅을 되찾으려고 했지만 고구려의 옛 땅인 만주에서는 거란과 여진이 세력을 키우고 있었어요. 몽골과 만주에서 유목 생활을 하던 거란족이 916년에 요나라를 세우고 발해를 멸망시켰어요. 그 뒤 고려는 요나라를 '짐승의 나라'라고 부르면서 경계했어요. 하지만 새로 생긴 송나라와는 가까이 지냈지요. 이를 못마땅하게 여긴 요나라는 993년 소손녕에게 80만 대군을 이끌고 고려에 침입하도록 했어요. 하

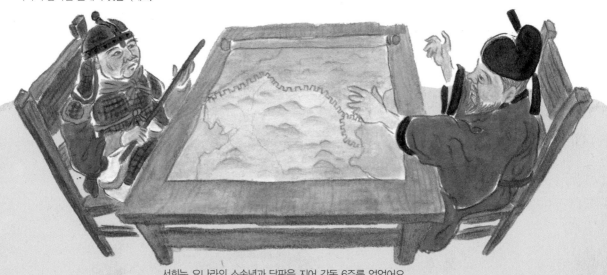

서희는 요나라의 소손녕과 담판을 지어 강동 6주를 얻었어요.

지만 고려의 뛰어난 외교가 서희가 소손녕과 담판을 지어 오히려 압록강의 군사 요지인 강동 6주를 얻어냈어요.

그 뒤 1010년 요나라의 성종이 40만 대군을 이끌고 왔을 때, 개경이 함락되었어요. 그리고 1018년 강동 6주를 돌려달라며 소배압이 10만 대군을 이끌고 또 쳐들어왔어요. 강감찬은 홍화진의 물을 쇠가죽으로 막았다가, 요나라군이 강을 건널 때 터뜨려서 요나라군을 위험에 빠뜨렸어요. 그리고 물살에 많은 군사를 잃고 돌아가는 요나라군을 뒤쫓아가서 귀주에서 무찔렀어요. 이 전투가 바로 귀주대첩이에요. 이렇게 해서 고려는 30년 동안 자신들을 괴롭히던 요나라를 완전히 몰아내게 되었어요.

11세기 말에는 거란이 약해지고 여진족의 세력이 점차 커지면서, 고려의 동북 국경 지대를 위협했어요. 그래서 윤관이 **별무반**을 이끌고 여진족을 몰아내고 9성을 쌓아 백성들을 옮겨 살게 했어요. 하지만 국경을 계속 지키는 일은 쉽지 않았어요. 여진족에게 고려를 침략하지 않겠다는 약속을 받고, 고려는 1년 만에 9성을 돌려 주고 말았지요.

여진 정벌 디오라마
국경 지역의 여진족을 몰아내고 고려의 땅으로 삼은 상황을 나타내었어요.

귀주대첩(1018년)
홍화진과 귀주에서 요나라군을 무찔렀어요.

🌑 **별무반**
여진족을 물리치기 위해 고려에서 만든 부대로, 기병인 신기군, 보병인 신보군, 승병인 항마군으로 구성되었어요.

귀주대첩 기록화 도망가는 요나라 군사를 귀주 벌판에서 물리치는 장면이에요.

세계 최강 몽골에 맞서 싸우다

13세기 초 칭기즈 칸은 금나라의 지배를 받고 있던 몽골의 세력을 키워 원나라를 세웠어요. 몽골의 강력한 기병은 서쪽으로는 유럽, 동쪽으로는 고려까지 몽골이 뻗어 나갈 수 있게 했어요.

몽골의 침입 가운데 처인성 전투(1232년)
김윤후와 백성들이 처인성에서 몽골군을 막아냈어요.

몽골은 1231년을 시작으로 총 30년 동안 6차례나 고려를 침입했어요. 1차 침입에서 몽골군은 거침없이 남쪽으로 내려왔어요. 귀주성처럼 몽골에 필사적으로 저항한 곳도 있었어요. 하지만 몽골군이 고려의 도읍지인 개경을 둘러싸자 고종은 항복할 수 밖에 없었고, 몽골은 고려에 다루가치를 남기고 돌아갔어요. 그 뒤, 고려가 조정을 강화도로 옮기고 몽골에게 저항하려 하자 1232년 다시 고려를 침입했어요. 2차 침입에서 처인성에서는 김윤후와 백성들이 단결하여 몽골군과 싸웠고, 그 결과 적장 살리

다루가치란?

몽골은 우리나라를 점령한 뒤 곳곳에 다루가치를 두어서 다스리려고 했어요. 이 일을 하는 몽골 관리의 벼슬 이름이 다루가치예요. 이들은 고려의 크고 작은 일에 모두 간섭했어요. 이를 못마땅히 여긴 고려의 관리와 백성들은 다루가치를 습격하기도 했어요.

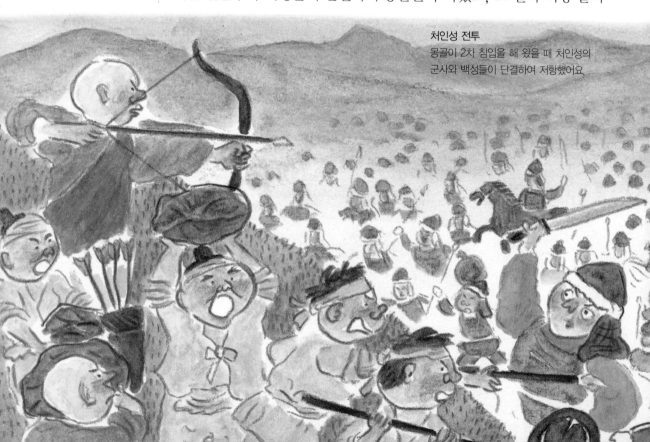

처인성 전투
몽골이 2차 침입을 해 왔을 때 처인성의 군사와 백성들이 단결하여 저항했어요.

타가 목숨을 잃었어요. 이 싸움은 고려의 승리로 끝났어요. 백성들이 나라를 지키겠다는 한마음으로 뭉쳐서 얻은 값진 승리였어요.

마지막까지 항쟁한 삼별초

고려 조정과 백성들의 몽골에 대한 항쟁은 계속되었어요. 그 가운데 가장 마지막 활약을 한 것이 삼별초예요. 원래 삼별초는 무신정권의 권력자였던 최우가 만든 부대였어요. 매일 밤 순찰을 돌던 야별초가 좌, 우별초로 나뉘었고, 여기에 **신의군**을 합쳐서 삼별초가 되었어요.

1270년 결국 고려 조정은 몽골에 항복했지만 삼별초는 이를 인정할 수 없다며 대항했어요. 삼별초는 강화도에서 항쟁을 시작했어요. 그리고 진도로 옮긴 뒤 몽골과 고려 연합군의 공격을 받고 제주도로 근거지를 옮겼어요. 하지만 2년 뒤에 몽골과 고려 연합군에게 전멸당하고 말았지요. 이렇게 해서 3년여에 걸친 삼별초의 항쟁은 끝이 났어요.

빛나는 민족 문화

일곱 차례나 반복된 몽골의 침략 속에서도 고려는 고려청자, 고려대장경 등을 만들며 문화를 발전시켜 갔어요. '고려청자'는 고려 시대에 만들어진 푸른빛의 도자기를 말하는데 특히 상감 청자가 아름답지요. '고려대장경'은 부처님에게 몽골로부터 나라를 지켜 달라는 염원을 담아 새긴 경판이에요.

● 신의군
몽골에 포로로 끌려갔다가 돌아온 사람으로 만든 군대예요.

삼별초가 마지막으로 항쟁한 제주도의 항파두리산성이에요.

여기서 잠깐!

빈칸에 알맞은 말을 써 보세요

다음은 몽골에 저항해서 싸운 고려의 이야기예요. 잘 읽고 보기 에서 알맞은 말을 골라 써 보세요.

끝까지 몽골군에게 저항한 고려의 ()는 무신정권의 최우가
만든 부대로 ()와 우별초와 신의군을 합친 부대예요.
이들의 항쟁은 강화도에서 시작해서 ()에서 끝났어요.

| 보기 | 삼별초 별무반 좌별초 진도 제주도 |

☞정답은 56쪽에

23

왜구를 소탕하라

14세기에는 왜구와 홍건적까지 고려에 침입해서 백성들의 생활이 더욱 힘들어졌어요. 충정왕 때부터 남부 지방에 왜구가 침입하기 시작하더니 우왕 때는 더욱 잦아졌어요. 42년 동안 506차례나 왜구가 침략해서 곡식을 훔쳐가고 사람들을 잡아다가 노예로 파는 등 피해가 심각했어요. 세금으로 걷은 곡식을 운반하는 배를 빼앗고, **조창**을 습격하여 국가의 재산까지 약탈해 갔지요.

사람들은 왜구를 피해 다른 지역으로 옮겨갈 수밖에 없었어요. 조정에서는 왜구를 물리치기 위해 군사를 동원했어요. 최영이 1373년 충청남도 연산의 개태사에 침입한 왜구를 전멸시켰어요. 그리고 최무선이 개발한 화약 무기는 진포에 침입한 왜구를 물리치는 데 많은 도움이 되었어요. 이때 살아남은 왜구들은 도망가면서도 노략질을 계속했고 이성계가 여러 장수들과 함께 남은 왜구들을 물리쳤어요.

이렇게 고려는 건국 때부터 외세의 잦은 침입에 시달리며 나라를 지키기 위한 전쟁이 끊이지 않았어요.

● **조창**
배로 실어 나를 곡식을 보관한 창고예요.

경번갑옷
싸움에서 몸을 지키기 위한 갑옷과 투구의 한 종류예요.

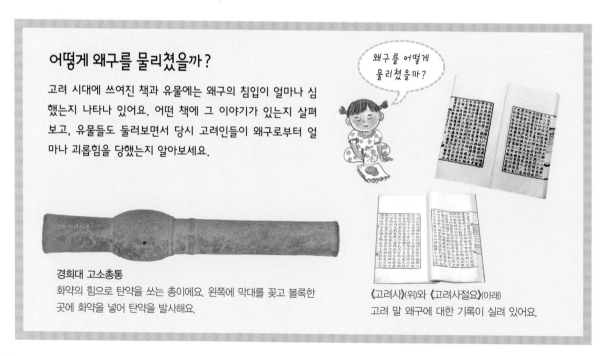

어떻게 왜구를 물리쳤을까?

고려 시대에 쓰여진 책과 유물에는 왜구의 침입이 얼마나 심했는지 나타나 있어요. 어떤 책에 그 이야기가 있는지 살펴보고, 유물들도 둘러보면서 당시 고려인들이 왜구로부터 얼마나 괴롭힘을 당했는지 알아보세요.

왜구를 어떻게 물리쳤을까?

경희대 고소총통
화약의 힘으로 탄약을 쏘는 총이에요. 왼쪽에 막대를 꽂고 볼록한 곳에 화약을 넣어 탄약을 발사해요.

《고려사》(위)와 《고려사절요》(아래)
고려 말 왜구에 대한 기록이 실려 있어요.

화약의 개발

불을 붙이거나 충격을 주면 폭발하는 화약은 굉장히 위험한 무기예요. 화약을 처음 만든 나라는 중국이에요. 당시 중국에는 화전이나 화통 같은 화약 무기가 있었어요. 고려도 중국에서 이런 무기들을 몇 개 들여왔지만 숫자가 너무 적어서 전쟁 때 쓰기에 턱없이 모자

화약을 개발한 최무선은 20년 동안 끊임없는 연구를 통해 화약과 화약 무기를 만드는 방법을 알아 내었어요.

랐어요. 당시 고려는 외세의 침입에 무척 시달리고 있어서 화약 무기를 갖추는 일이 절실했어요. 고려에서 직접 화약 무기를 만들고 싶었지만 쉬운 일이 아니었어요.

그때 최무선이 20년 동안의 연구 끝에 염초, 유황, 숯으로 화약을 만드는 비법을 알아 내어 화약과 화약 무기를 개발했어요. 그리고 우왕에게 건의하여 화약과 화통을 만드는 화통도감을 설치했어요. 최무선이 만든 화약 무기는 1380년 진포에 침입한 왜구의 배 500여 척을 불사르는 등 전투에서 큰 활약을 했어요. 우리나라는 동양에서는 두 번째로 화약과 화약 무기를 만들 수 있게 된 것이지요.

서양에서도 화약을 만들었는데 가장 널리 알려진 것이 노벨이 만든 다이너마이트예요. 이것은 화약을 더 안전하게 만든 것이에요. 화약이나 다이너마이트는 전쟁터나 탄광, 건설 현장, 공장 등에서 쓰이는 등 용도가 다양해지고 좀 더 안전해졌어요. 하지만 화약이 사람의 목숨을 위협하고, 시설을 파괴하는 위험한 물건이라는 사실은 변함없지요.

외침을 막아 내다

우리나라는 조선 시대에도 전쟁이 끊이지 않았어요. 건국 초기에는 북방 민족들의 침입이 있었고, 중기에는 임진왜란과 병자호란이라는 큰 전쟁도 겪었어요. 조정과 백성들, 군사들의 노력으로 위기 때마다 나라를 지켜냈지만, 외세의 침입은 끝이 없었어요. 그리고 변화하는 세계 정세에 빠르게 대처하지 못한 조선은 일본에게 국권을 빼앗기고 말았어요. 우리 민족은 조국의 독립을 위해 일어났고, 나라 안팎에서 일본에 저항했어요. 이제 전쟁역사실을 돌아보면서 조선 시대부터 일제 강점기까지 어떤 일이 있었는지 살펴보아요. 전시실의 유물도 자세히 보면서 외세의 침략으로 민족이 겪은 수난에 대해 생각해 보아요.

조선 시대

1392년
이성계가 조선을 세우다.

1402년
무과를 실시하다.

1410년
4군 6진을
설치하다.

1592년
임진왜란이 일어나다.
한산도에서 이순신이 일본군을
크게 이기다.

1593년
행주에서 권율이 일본군을
크게 이기다.

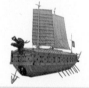

1636년
병자호란이 일어나다.

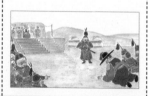

1796년
수원 화성을 완공하다.

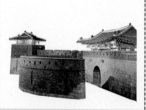

임진왜란과 병자호란은
정말 큰 전쟁이었어요.

대한 독립 만세!

조선 시대	대한 제국	일제 강점기	

1876년
일본과 강화도 조약을
체결하다.

1897년
대한 제국을 세우다.

1905년
일본과 을사조약을 체결하여
외교권을 빼앗기다.

1910년
한일병합조약을 체결하여
국권을 잃다.

1920년
독립군이 청산리 전투에서
일본군에게 승리하다.

1940년
임시 정부에 광복군이
설립되다.

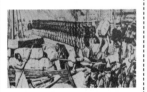

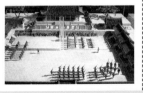

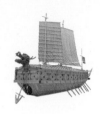

국가의 힘을 키워라

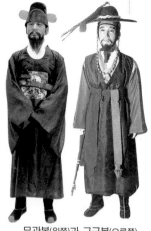
병서
군사를 지휘하고 작전을 짜고 싸우는 법을 적은 책이에요.

조선을 세울 무렵, 중국에서는 명나라가 세워졌고 만주 대륙에는 여진족이 조선을 노리고 있었어요. 그리고 바다 건너에서는 왜구가 출몰하고 있었어요. 이런 가운데 조선이 나라의 기틀을 다지기 위해서는 강한 군사력이 필요했어요.

무관을 양성하다

조선 시대에는 과거 시험에 무과를 만들어서 체계적으로 무관을 길러 냈어요. 처음 무과가 실시된 것은 조선 태종 때였어요. 문과와 함께 무과도 3년마다 한 번씩 식년시를 보았어요. 초시, 복시, 전시의 3단계 시험을 봐서 갑과, 을과, 병과의 세 개 등급으로 28명을 뽑았지요. 무과의 시험 과목은 병서를 물어 보는 '강서'와 날렵하게 몸을 잘 움직이고 잘 싸우는지 시험하는 '무예'가 있었어요. 무예의 종목에는 기본적으로 활쏘기, 말을 타고 공치기 등이 있었는데, 훗날 조총 쏘기 등이 추가되기도 했어요.

무관복(왼쪽)과 구군복(오른쪽)
무관이 평소 조정에서 입던 관복과, 밖에 나가거나 전투를 할 때 입던 구군복이에요.

무관평생도(조선 시대, 작자 미상)는 태어나서 무관이 되고 죽을 때까지 과정을 그린 10폭 병풍이에요. 여기에는 5폭의 그림만 실었어요.

태어나서 돌잔치를 해요.

무과에 급제를 했어요.

전쟁터에서 공을 세워요.

관찰사로 부임을 해요.

판서로 승진했어요.

국경 지방을 지켜라

조선 초기에는 왜구들이 남쪽 해안 지방을 약탈하고, 여진족은 북쪽 국경 지방을 수시로 침입했어요.

1419년 충청도와 황해도 일대에 많은 왜구가 침입하자 보다 못한 조선 조정에서는 왜구의 본거지를 정벌하기로 했어요. 이종무는 군사 1만 7천여 명을 데리고 대마도로 가서 대마도 도주의 항복을 받아 냈어요. 이와 함께 왜인들이 부산포와 제포, 염포 등 삼포에서 교역을 하도록 허락하여 달래기도 했어요.

세종 때에는 북쪽 국경을 자주 침범하던 여진족을 물리치고 압록강 상류에 4군을 설치했어요. 김종서는 동북쪽의 여진족을 토벌하고, 두만강 남쪽에 6개의 진을 세웠어요. 이렇게 4군 6진에 군사를 배치하고 백성들을 살게 하면 확실한 우리의 영토가 되거든요. 이때 압록강부터 두만강까지 연결되는 지금의 국경선이 만들어졌어요.

◉ **도주**
대마도를 다스리는 우두머리예요.

◉ **교역**
서로 물건을 사고 팔며 오가는 것을 말해요.

4군 6진

원래 군이나 진은 마을을 가리키는 단위로, 4군 6진은 세종 때 만든 전쟁을 위한 요새 겸 마을을 말해요. 4군은 여연, 자성, 무창, 우예를 말하고, 6진은 종성, 온성, 회령, 경원, 경흥, 부령이에요. 이곳에 주변의 여진족을 끌어들이기도 했는데, 그들을 우리 편으로 만들면 전쟁을 막을 수 있었거든요.

대마도 정벌 이후에 왜인을 달래기 위해 조선 조정은 삼포에서의 무역을 허락했어요.

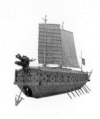

동아시아 최대의 전쟁, 임진왜란

임진왜란
1592년 일본이 조선을 침입한 전쟁을 말하며, 중간에 강화를 맺으려다 1598년 다시 침입한 정유재란까지 통틀어 이르는 말이에요.

조선을 세운 지 200년 만인 1592년, 일본의 도요토미 히데요시가 15만 대군을 350여 척의 배에 태워 부산으로 보냈어요. 이렇게 **임진왜란**이 시작되었고 초기에 일본군의 갑작스런 공격에 조선군은 수군이나 육군 모두 제대로 싸워 보지도 못했어요.

바다와 육지를 지켜라

속수무책
어찌할 도리가 없이 당하는 모습을 말해요.

1592년 7월, 이순신과 조선 수군은 견내량에 머물던 일본군 배 70여 척을 한산도 앞바다로 꾀어 냈어요. 조선의 전투함들은 학이 날개를 편 것 같은 모양으로 진을 펼치면서 일본군의 배를 에워쌌어요. 그런 다음 거북선은 적진을 향해 나아가고 조선 전투함에서는 화포를 쏘아 댔어요. 일본군은 **속수무책**으로 당할 수 밖에 없었어요. 이렇게 한산도대첩과 노량해전 등에서 승리를 거두며 우리 수군은 일본군을 막아냈어요. 육지의 조선군들은 수군들이 큰 승리를 거두자 사기가 올라갔어요.

임진왜란 가운데 한산도대첩(1592년), 행주대첩(1593년)
바다와 육지에서 큰 승리를 거둔 전투예요.

행주대첩 기록화
권율과 병사, 백성들이 행주 산성에서 일본군의 공격을 막아냈어요.

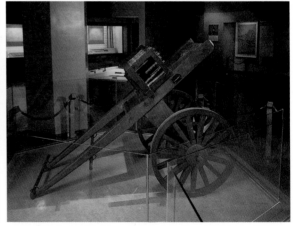

행주대첩에서 큰 활약을 한 총통기 화차
중신기전이라는 로켓을 100발을 동시에 쏠 수 있는 발사기예요.

1592년 10월, 진주성 전투에서는 진주목사 김시민이 전라도를 향해 가던 일본군을 막았어요. 1593년 행주산성에서는 일본군 3만 명을 맞아 권율과 군사, 백성들이 9차례나 되는 일본군의 공격을 막아 냈어요. 이 전투가 바로 행주대첩이며, 백성들은 조선에서 일본군을 몰아낼 수 있다는 희망을 가지게 되었어요.

민초의 힘으로

전쟁이 벌어지자 전국 각지에서 곽재우, 김천일, 고경명, 조헌 등의 전직 관리들과 선비, 스님 등 많은 백성들이 일제히 일어났어요. 의병들은 군사 지식이나 무기가 없었고 체계적인 군사 훈련을 받은 적도 없었어요. 하지만 전국 각지에서 일어난 의병들은 일본군을 항복시켰어요.

전쟁이 시작되고 처음 2개월 동안은 일본군이 승리했지만 조선 수군이 **보급로**를 막고, 의병들의 항쟁이 거세지면서 조선군이 점점 우세해졌어요.

전쟁 중 통신의 발달

옛날에는 적이 침입하면 봉화를 이용해 급한 상황임을 알렸어요. 봉수대에 연기나 불을 피워 신호를 보내지요. 또, 군대의 깃발은 색과 문양에 따라 명령 내용이 달랐어요. 명령을 알리는 다른 방법으로 북을 치거나 여러 모양의 연을 날리는 방법도 있어요. 이렇게 전쟁으로 인해 정보를 전달하는 통신도 함께 발달했어요.

봉수대 모형

북관대첩비 탁본
함경도에서 활약한 정문부와 의병을 기리는 비석의 내용을 종이에 뜬 것이에요.

🔴 보급로
전쟁 혹은 작전 중 군대에게 필요한 사람, 물건, 식량 등을 나르는 길이에요.

여기서 잠깐!

그림을 둘러보아요!

전쟁역사실에는 임진왜란에 대해 그린 그림이 많이 있어요. 그 가운데 친구에게 소개하고 싶은 그림을 하나 골라 그림의 이름을 써 보세요.

정답은 56쪽에

거북선은 어떻게 생겼을까?

전쟁역사실 옆에는 임진왜란에서 활약한 판옥선과 거북선이 있어요. 그 가운데 거북선에 대해 알아보아요. 거북선은 원래 조선의 군함인 판옥선에 거북머리를 붙이고 개량한 배예요. 거북머리는 유황 연기를 내뿜어 적을 혼란시켰고, 아랫부분의 도깨비머리는 적의 배에 부딪쳐서 적의 배를 부수는데 사용했어요. 거북선의 등은 두꺼운 못을 막은 철판을 둘러서 적군이 배 위에 올라가도 배 안으로 침입할 수 없었어요. 등 위에 펼쳐진 돛은 바람을 받아 배를 나아가게 하지요. 거북선 옆으로 보이는 구멍은 무엇일까요? 바로 구멍은 화포를 쏘는 곳이에요. 또, 길게 나와 있는 노를 배 안에서 사람들이 저어 배를 앞으로 나아가게 하기도 했지요.

배 안에는 장군과 아래 장교들이 있는 지휘실과 부관실, 물건을 넣어 두는 무기고와 대창고, 병사취침실, 의료실, 조리실 등이 있어 병사들이 전투를 하는 데 불편함이 없었답니다.

대창고 : 배의 가장 아래쪽에 무거운 무기를 보관하는 장소예요.

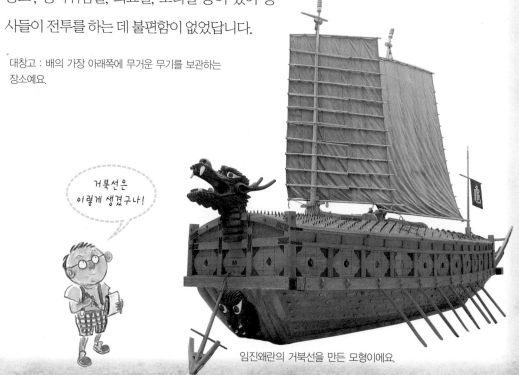

거북선은 이렇게 생겼구나!

임진왜란의 거북선을 만든 모형이에요.

치욕을 안겨 준 병자호란

임진왜란이 끝난 뒤 조선은 큰 전쟁을 한 번 더 치렀어요. 후금과 벌인 전쟁인 정묘호란 때, 한 달 만에 항복을 하고 조선은 후금과 형제의 나라가 되었어요. 뒷날 후금은 청나라가 되었고, 조선에 더 많은 공물을 요구하며 신하의 나라가 되라고 했어요. 이 요구를 받아들이지 않자 1627년 청나라 태종이 직접 13만 대군을 이끌고 조선에 쳐들어 왔어요. 이것이 병자호란이에요.

전쟁이 시작되자 인조는 신하들과 남한산성으로 들어가서 40여 일을 버텼지만 결국 항복했어요. 인조는 항복의 의미로 청나라 황제에게 절을 했고, 이후 조선은 청과 군신 관계가 되었어요. 그 때문에 청나라에서는 두 왕자 부부와 척화파 학자들을 인질로 청나라에 끌고 갔어요. 또, 청나라 군사들도 몸값을 받을 속셈으로 조선인들을 청나라로 끌고 갔어요. 당시 몸값을 주고 풀려난 사람이 63만 명이나 되었다고 해요. 인조는 이 치욕을 씻기 위해 훗날 북벌을 꾀하기도 했어요.

정묘호란과 병자호란
1627년과 1636년에 청나라가 조선에 침입한 전쟁이에요.

삼배구고두를 했어요.

인조가 송파 삼전나루에서 한 것으로 중국에서 신하가 황제를 뵐 때 하는 절이에요. 세 번 절을 하는 것인데, 한 번 절할 때 땅바닥에 이마를 세 번 대어 황제에 대한 예의를 나타내어야 해요. 인조가 청나라의 황제에게 삼배구고두를 했다는 것은 조선으로서는 치욕이 아닐 수 없었어요.

🔵 **공물**
왕이나 관청에 바치는 물건을 말해요.

🔵 **북벌**
군사를 동원해서 북쪽 지방의 나라로 쳐들어가는 것이에요.

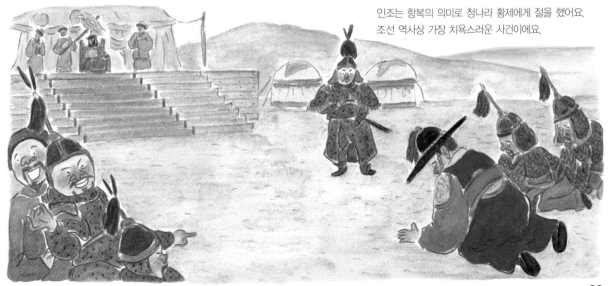

인조는 항복의 의미로 청나라 황제에게 절을 했어요. 조선 역사상 가장 치욕스러운 사건이에요.

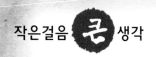
철저한 계획을 세워 지은 수원 화성

　　조선 시대 이야기가 시작되는 전시실에는 커다란 성 모형이 있어요. 이것은 경기도 수원시에 있는 수원 화성의 모형이에요. 병자호란이 끝난 뒤 18세기 말에는 외적에 의한 전쟁이 없었던 시기였어요. 하지만 조정이 서로 편을 나누어 싸웠고, 부패한 관리들 때문에 백성들의 생활이 어려웠어요. 당시 왕이었던 정조는 새로운 성을 쌓고 나라의 기틀을 새로 다지려고 했어요. 수원 화성 건설은 그 일환이었지요. 수원 화성은 조선 최고의 실학자였던 정약용이 중국과 일본, 우리나라의 축성법 책을 보고 설계했어요. 정약용은 거중기와 녹로 등의 공사 기계를 개발하여 성을 쌓는 비용과 시간까지 절약했어요.

　　수원 화성은 전쟁에 대비하여 독특한 구조로 지었어요. 적의 공격을 막기 위해 성벽에서 튀어나온 치성과 성문을 보호하는 옹성을 만들었어요. 그리고 공심돈이라는 건물은 내부의 나선형 계단으로 3층 망루까지 올라가면 성 전체가 훤히 보였어요. 건물의 벽에는 구멍을 만들어서 군사들이 몸을 숨긴 채 총을 쏠 수 있었어요. 수원 화성을 쌓은 당시에는 전쟁이 없었지만 정조는 전쟁을 대비하여 철저한 계획을 세워 화성을 지었지요.

　거중기와 녹로 : 무거운 돌을 들어서 옮길 수 있는 기구들이에요.

수원 화성의 화서문과 서북공심돈 모형이에요.

망루

총 쏘는 구멍

어떤 적이 와도 끄떡 없겠어요.

옹성

조선을 노리는 서구 열강

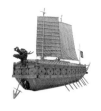

정조가 여러 가지 제도를 정비한 뒤로 50년가량 평화 시대가 계속되었어요. 하지만 나라 밖에는 큰 변화의 물결이 일고 있었어요. 근대화를 이룬 서구 열강이 아시아를 노리고 있었지요. 군사력을 바탕으로 자기 나라의 상품을 팔고, 필요한 자원을 얻기 위한 시장을 찾고 있었어요. 1842년 아편전쟁에서 이긴 영국은 청나라를 개방시켰고, 1854년에는 미국이 일본을 강제로 개항시켰어요. 서구 열강은 그 다음으로 조선을 노리고 접근하기 시작했어요.

이때 조선은 어린 고종을 대신해서 아버지인 흥선대원군이 섭정을 하고 있었어요. 흥선대원군은 서구 열강의 침략에 맞서 나라의 문을 굳게 걸어 잠그는 쇄국정책을 펼치고 있었어요. 그리고 몸체를 철판으로 감싼 전투함인 목탄증기갑함, 비선 등의 새로운 무기를 개발하고 군사를 증강시키는 등 국방을 강화했지요. 하지만 이들은 조선 침략에 대한 야욕을 꺾지 않고 갖은 방법을 써가며

서구 열강
서유럽의 강대국들은 말해요.

섭정
왕을 대신해 다른 사람이 나라를 다스리는 것을 말해요.

쇄국정책과 척화비

흥선대원군의 쇄국정책은 척화비에 잘 나타나 있어요. 척화비는 흥선대원군이 외국 세력에 대한 자신의 생각을 담아 세운 비석이에요. 외국 세력을 서양 오랑캐라고 칭하며 '이들과 싸우지 않으면 화해하는 것이며, 화해를 주장하는 것은 나라를 팔아먹는 것'이라는 글을 새겨 운종가 사거리와 전국의 주요 장소에 세웠어요.

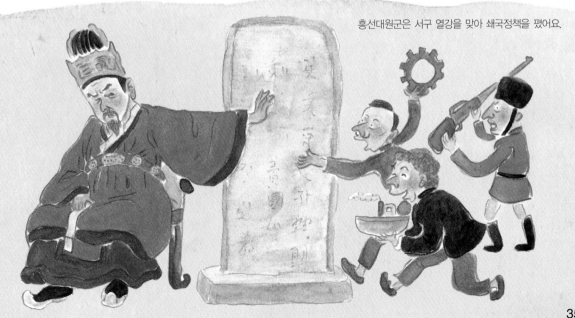

흥선대원군은 서구 열강을 맞아 쇄국정책을 폈어요.

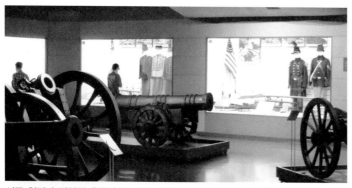
서구 열강과 관련된 유물이 전시되어 있어요. 여러 나라의 국기와 갑옷, 무기, 배 등을 나라별로 모아 두었어요.

조선에 접근했어요.

이때 조선의 문호 개방을 노린 나라들은 영국, 미국, 프랑스 등과 가까운 일본까지 여러 나라였어요. 아래 사진을 보며 당시 조선에 어떤 일이 있었는지 알아보아요.

조선을 노린 서구 열강

1866년부터 조선의 문을 열기 위해 여러 나라가 접근했어요. 그로 인해 조선에는 전쟁이 수차례 벌어졌고, 이를 '양요'라고 해요. 어느 나라와 어떤 전쟁이 있었는지 알아보아요.

병인양요와 정족산성 전투(1866년)
프랑스 선교사 9명과 우리나라 천주교 신도 8천여 명이 처형된 것을 빌미로 프랑스의 군함이 강화성을 점령하고 문수산성과 정족산성을 공격했는데 조선군에게 참패를 당했어요.

신미양요와 광성보 전투(1871년)
1866년의 제너럴 셔먼 호 사건에 대해 조사한다며 미국의 군함이 왔어요. 미군과 조선군은 초지진과 덕진진, 광성보에서 치열하게 싸웠고 어재연과 조선군은 모두 죽임을 당했어요.

운요 호 사건(1875년)
일본 군함 운요 호가 초지진의 조선군과 포격전을 벌이며 많은 피해를 입힌 사건이에요. 그 결과로 1876년에 조선은 일본과 한일수호조규(강화도 조약)를 맺었어요.

거문도 사건(1885년)
영국은 러시아가 조선에 진출하려고 하자 이를 막기 위해 거문도를 점령했어요. 조선 정부가 항의를 하고, 러시아가 조선을 점령하지 않겠다는 약속을 하자 철수했어요.

36

제국의 꿈을 꺾다

흥선대원군의 뒤를 이어 조선의 권력을 잡은 것은 고종의 왕비인 **명성황후**였어요. 명성황후는 서양 세력들을 무조건 막을 것이 아니라 필요한 부분은 개방해야 된다고 생각했어요. 특히 조선을 마음대로 하려던 일본을 견제하려고 러시아와 가까이 지내려고 했지요. 그 때문에 일본의 자객에게 죽임을 당했어요. 이 일이 있은 뒤 고종은 러시아 공사관에 1년 넘게 피신했어요. 하지만 다시 경운궁으로 돌아와서 나라의 이름을 '대한 제국'으로 바꾸고 황제 즉위식을 가졌어요. 이것은 조선이 더이상 청나라의 신하 나라가 아니며, 독립된 국가임을 알리는 것이었어요. 또, 군대를 개편하며 광제호 등의 군함을 들여오고, 각종 제도와 기관을 설립하는 등 '광무개혁'을 실시하여 나라를 굳건히 하려 했어요. 하지만 일본은 대한 제국을 삼키려고 했고, 결국 1905년 일본에 대한 제국의 외교권을 넘기는 을사조약을 강제로 맺게 되었어요. 그 뒤 일본은 대한 제국의 군대를 해산시켰고, 1910년 '한일병합조약'을 맺었어요. 이렇게 우리 민족은 일본의 지배 아래에 들어가게 되었어요.

매국노

대한제국이 일본과 강제로 조약을 맺은 데에는 대한제국 친일파 대신들의 역할이 컸어요. 어떻게든 나라를 빼앗으려는 일본의 논리에 찬성하며, 중요한 직책을 맡아서 조정의 의견을 움직였어요. 나라를 팔아먹었다고 해서 이런 친일파 대신들을 매국노라고 불렀어요.

🔵 **명성황후**
원래 호칭은 명성왕후였는데 대한제국이 세워진 뒤에 황제의 부인을 가리키는 황후로 바뀌었어요.

🔵 **자객**
사람을 몰래 죽이는 일을 하는 사람이에요.

시위대는 고종황제를 지키는 군대예요.

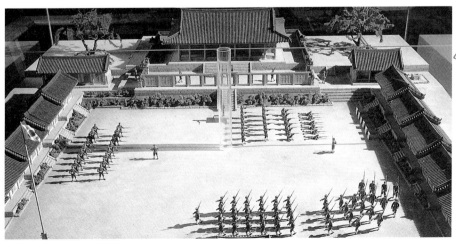

대한 제국 시위대의 신식 군사 훈련 모형
고종을 지키는 부대인 시위대는 훈련 방법이나 제복을 모두 근대식으로 바꾸었어요.

의병과 독립군이 일어나다

◉ 국권
나라를 통치하는 권리를 말해요.

◉ 토벌
군사로 상대를 쳐서 없애는 거예요.

청산리 전투 기록화
독립군과 일본군이 청산리에서 싸우는 모습을 상상한 그림이에요.

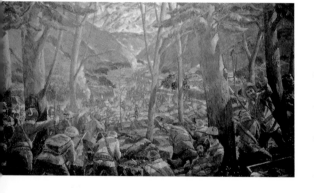

명성황후가 시해당한 뒤, 일본은 대한 제국의 근대화를 위한다며 상투를 자르라는 단발령을 선포했어요. 이에 반대한 유생들을 중심으로 의병이 일어나기 시작했어요. 1907년에 일본이 대한 제국 군대를 해산시키자 군인들까지 의병 조직으로 들어갔고 항일 전쟁은 좀 더 조직적인 모습을 갖추게 되었어요.

한일병합이 된 뒤, 의병들은 만주와 시베리아, 연해주 등으로 옮겨가서 독립군이 되어 조직을 키웠어요. 독립군은 나라 밖에서 세력을 키운 다음, 다시 나라 안으로 들어와서 일본을 몰아내고 **국권**을 회복하려고 했어요.

일본은 국내의 독립군은 물론 나라 밖에서 활동하는 독립군까지 **토벌**하려고 했어요. 하지만 독립군은 여러 조직으로 나뉘어서 제각각 세력을 키우고 있었어요. 그 중 김좌진이 이끄는 북로군정서는 만주 제일의 독립군 부대였고, 홍범

구한말의 의병은 유생들을 중심으로 일어났어요.

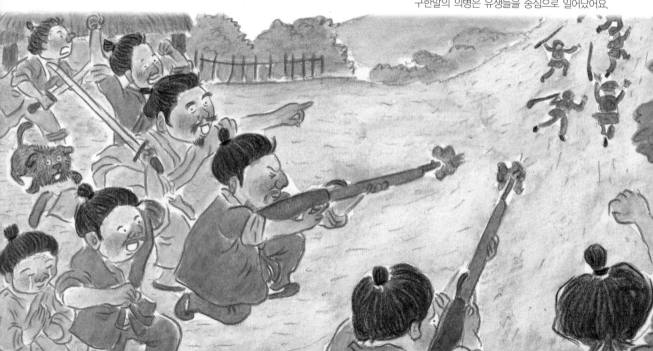

도가 이끄는 대한독립군은 규모는 작지만 용맹한 부대로 이름나 있었어요.

1920년 10월 21일부터 6일간 중국의 지린 성에서 벌어진 청산리 전투는 김좌진과 홍범도의 독립군 3천 명이 일본군 5천 명에 대항해 큰 승리를 거둔 전투였어요. 이렇게 국가와 민족을 지키기 위한 독립군의 활동은 국내외를 가리지 않았어요.

여기서 **잠깐!**

어떤 사람이 있었나요?

전쟁역사실에서 알게 된 자랑스러운 독립군 대장의 이름을 하나만 써 보세요.

☞정답은 56쪽에

광복군은 임시 정부의 정규 부대예요

중일전쟁이 끝나고 중국에서 대한민국 임시 정부를 중심으로 1940년 광복군이 조직되었어요. 임시 정부에서는 중국 여러 곳에 흩어져 독립운동을 하던 단체들을 하나로 모아 정규군을 만들었어요. 광복군은 임시 정부의 정규군으로 해방 직전까지 독립을 위한 여러 가지 활동을 조직적으로 수행했어요.

독립군부대기
천 하나에 태극기와 여러 가지 색이나 문양을 넣은 깃발로, 독립군임을 나타내요.

광복군은 한반도에서 일본을 완전히 몰아낸다는 목표를 세우고 작전을 펼쳤어요. 1945년 5월부터 광복군 정예 대원들은 중국 시안 등에서 3개월 동안 특수 작전에 필요한 기술을 집중적으로 훈련했어요. 훈련을 마친 대원들을 1945년 8월에 국내에 침투시키기로 했어요. 그런 다음 미군상륙부대와 함께 우리나라를 되찾겠다는 계획이었어요. 하지만 작전을 실시하기 전에 일본이 항복했고, 우리는 국가의 주권을 다시 찾게 되었지요.

광복군 모자
임시 정부의 정규군이 쓰던 모자예요.

독립군이 후에 광복군으로 모였어요.

정훈대강(왼쪽)**과 군인수지**(오른쪽)
독립군과 광복군의 규범 등을 담은 책자예요.

한반도를 둘로 가르다

우리나라를 지배하던 일본이 제2차 세계 대전에서 항복한 날이 우리의 광복절이에요. 우리 민족은 독립 국가를 세울 수 있을 거라며 기뻐했지요. 하지만 우리의 기대와 달리 한반도는 연합군인 소련군과 미군이 남북으로 나누어 점령하게 되었어요. 세계 열강들에 의해 남북으로 나뉘고, 민족 상잔의 비극이라 불리는 6·25전쟁을 겪으며 고착화되었어요. 2층과 3층의 6·25전쟁실에는 당시의 국제 사회와 우리나라에 어떤 일이 있었는지 알 수 있는 디오라마와 유물이 있어요. 그럼 이제 6·25전쟁실을 둘러보면서 민족의 아픔을 어루만지고 평화 통일로 가는 방법을 생각해 보기로 해요.

*6·25전쟁 : 한국전쟁, 6·25사변 등의 여러 이름이 함께 쓰이다가 지금은 6·25전쟁으로 통일해서 불러요.

대한민국

1945년
국권을 되찾다.
연합국이 한반도 신탁통치를 결정하다.

1948년
남북한 총선거를 실시하다.
대한민국 정부를 수립하다.
조선민주주의인민공화국 정부를 수립하다.

1950년
6·25전쟁이 일어나다.
유엔군이 참전하다.

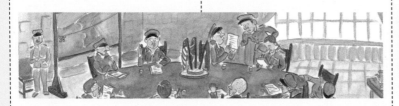

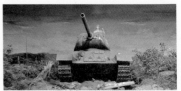

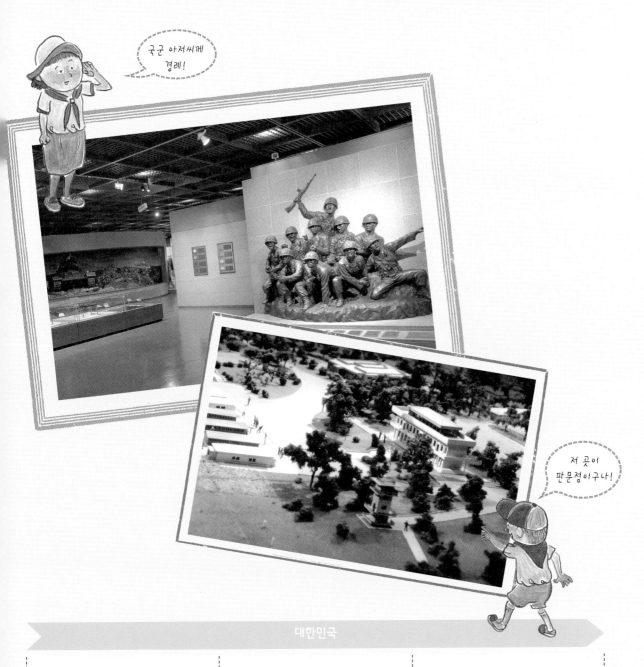

대한민국

1951년
중공군이 6·25전쟁에 개입하다.
소련이 휴전을 제의하다.

1953년
연합군과 북한군이 정전협정을 체결하면서
휴전이 되다.

1972년
7·4 남북공동성명을 발표하다.
남북대화가 시작되다.

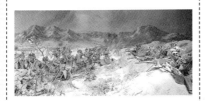

남북 분단이 시작되다

카이로 선언과 포츠담 선언

미국, 영국, 소련의 세 나라의 대표들이 모여 제 2차 세계 대전 상황을 해결하기 위해 1943년 11월 27일 카이로 회담을 했어요. 이 회담에서 세 나라는 일본에게 항복을 권하고 그동안 일본의 지배를 받던 국가들을 독립시킬 것을 결정했어요. 이 내용을 발표한 것이 카이로 선언이지요. 그리고 1945년 카이로 선언의 내용을 다시 확인하여 발표한 것이 포츠담 선언이에요.

🔘 **신탁통치**
자국의 정부를 대신하여 연합국에서 그 나라를 다스리는 것을 말해요.

제 2차 세계 대전이 끝날 무렵 연합국들은 카이로 선언과 포츠담 선언을 통해 조선의 독립을 보장했어요. 하지만 1945년 8월 15일에 일본이 항복한 뒤 한반도는 연합국이 점령하기 편하도록 38선을 경계로 나뉘고 말았어요. 연합국의 대표들은 그 해 12월 모스크바에서 모여 한반도를 나누어 각각 5년간 **신탁통치**하기로 했어요. 남북은 미국을 따르는 자본주의와 소련을 따르는 사회주의로 나뉘어 버린 거예요. 이때에는 전 세계가 자본주의와 사회주의로 나뉘어 이념이 대립하던 시대였어요. 그 영향이 한반도에도 끼쳐 남북도 이념을 앞세워 서로 대립하게 되었어요. 이 과정에서 1948년 5월, 북한을 제외하고 남한만 총선거를 실시했어요. 그 결과 남한에서는 대한민국 정부가 수립되었고, 북한에서는 김일성을 중심으로 조선민주주의인민공화국을 세워 남북의 분단이 공식화되었어요.

일본이 항복한 후에 미국과 영국, 소련의 연합국 대표가 모스크바에 모여 38선을 기준으로 한반도를 나누어 신탁통치하기로 결정했어요.

서로 총부리를 겨루다

남북한에 각각 다른 정부가 들어선 뒤, 각 정부는 일제 강점기 아래에서 지친 나라를 추스르고 있었어요. 그러던 중 1950년 6월 25일 새벽 북한이 남한을 공격해 6·25전쟁이 시작되었어요.

탄탄한 군사력을 갖추었던 북한군은 3일 만에 수도 서울을 점령했어요. 무기와 병력이 턱없이 부족했던 국군은 북한군이 한강을 넘어오지 못하도록 필사적으로 방어했어요. 하지만 1주일 동안 한강을 지킨 국군의 노력은 시간 끌기에 불과했고, 북한은 거침없이 남으로 내려왔어요.

미국은 유엔 안전보장이사회에서 북한의 공격에 대해 논의하였고, 불법행위라고 판단했어요. 세계 여러 나라는 유엔군을 보내 남한을 돕기로 결정하고 21개국으로 구성된 유엔군을 우리나라에 보냈어요. 하지만 이미 8월에 북한은 남한의 대부분을 점령한 상태였어요. 그래서 국군과 유엔군은 9월 15일 새벽에 인천 월미도에서 상륙작전을 펼쳤어요. 작전은 성공했고, 유엔군은 서울을 되찾았어요. 국군과 유엔군의 기습에 상황은 금세 남한에 유리해졌어요. 국군과 유엔군은 북쪽으로 계속 올라가 한국과 중국의 국경선까지 다다랐어요. 하지만 중공군이 100만 명의 군사를 이끌고 인해전술을 펼치며 남으로 내려오는 바람

6·25 전쟁의 흐름

6·25 전쟁이 시작되었어요.

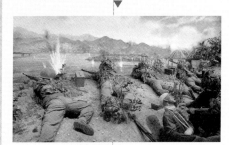

한강선을 지키려고 노력했어요.

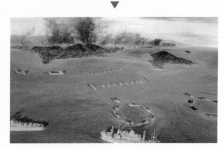

인천상륙작전이 성공했어요.

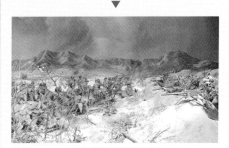

인해전술을 펼치며 중공군이 끼어들었어요.

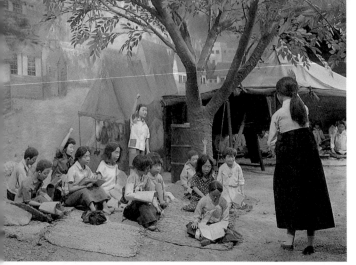

전쟁 중의 학교 디오라마
선생님과 아이들이 임시로 천막을 치고 공부하고 있어요.

6·25 전쟁 때는 저렇게 공부했네.

에 1951년 1월 4일 다시 서울을 내주고 말았어요. 두 달 뒤 국군과 유엔군은 다시 서울을 되찾았고, 소련이 북한을 대신하여 휴전을 제의했어요. 그리고 1953년 7월 27일 38선을 경계로 남한과 북한은 휴전하자는 정전협정을 하며 전쟁을 마쳤어요.

전쟁의 가슴 아픈 상처

6·25 전쟁 때 15만 명이 넘는 군인들이 전쟁터에서 목숨을 잃었고, 45만 명이 넘게 부상을 당했어요. 실종된 사람은 2만 명에 가깝고, 8천6백여 명이 포로로 잡혀 북한으로 끌려갔어요. 전쟁을 피해 집을 떠난 피난민만 240만 명가량이었고, 부모를 잃은 고아는 10만 명가량이었어요.

3년 동안 계속된 전쟁은 사람들의 터전을 폐허로 만들었지요. 건물들이 부서지면서 사람들의 일터가 사라지고, 논과 밭에서 농사를 지을 수도 없었어요. 학교를 다니던 학생들도 사정이 다르지 않았어요. 공부를 할 수 없는 것은 물론, 나라를 위해 책 대신 총을 들고 전쟁터

여기서
잠깐!

마음을 표현해요.

6·25 전쟁 모습을 담은 디오라마를 보고 든 생각을 써 보세요.

전쟁시 주거 환경을 담은 디오라마

☞ 정답은 56쪽에

44

로 떠나기도 했어요. 이들을 학도의
용군이라고 불렀어요. 전쟁이 끝났
어도 삶의 터전을 잃고 생활이 어려
운 사람들에게 정부에서는 식량과
물건을 나누어 주었어요.

전쟁터로 나가는 학도의용군의 사진

결국 전쟁은 이긴 사람도 진 사람
도 모두 황폐해지는 것이에요. 특히
6·25전쟁처럼 같은 민족끼리 싸운 전쟁은 더욱 그러
하지요. 전쟁이 끝나고 우리에게 남은 것은 그동안 서
로 총부리를 겨누고 미워했던 마음의 상처이고, 그 마
음은 전쟁이 끝나고도 쉽게 사라지지 않지요. 그래서
우리처럼 같은 민족끼리 싸운 전쟁은 이긴 사람도 진
사람도 없는 거예요. 그렇지만 1970년대부터 남북한
의 정부가 서로 교류하는 남북대화가 시작되었고, 평
화를 향한 노력을 계속하고 있지요. 우리 겨레가 더

우리 군은 이렇게 발전했어요

6·25전쟁실의 옆에 위치한 국군발
전실과 해외파병실에서는 요즘 우
리 군의 모습을 볼 수 있어요. 전쟁
이 끝난 뒤 얼마나 발전했는지 알
수 있고, 6·25전쟁에서 우리를 도운
연합군처럼 세계 평화를 위해 다른
나라로 간 국군의 모습도 볼 수 있
답니다.

마음을 열고 서로 노력하고 어루만지면 통일을 이룰 수 있을 거예요.

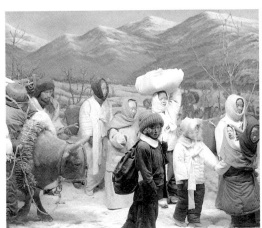
피난민 행렬 디오라마
중공군이 참전하면서 다시 국군과 유엔군이 한강선 이남으로
철수하게 되고, 많은 사람들이 피난길에 올랐어요.

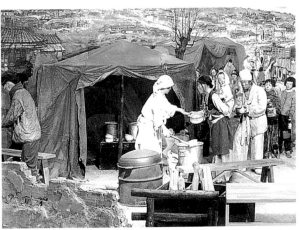
우유죽 배급소 디오라마
먹을 것이 부족했던 시절이라 구호품으로 나온 가루우유에 물을 붓고 끓
인 음식을 받으려고 줄을 섰어요.

역사가 멈춘 곳, DMZ

DMZ는 군사적 비무장지대를 뜻하는 말이에요. 휴전을 하면서 군사들끼리 부딪혀 다툼이 일어나지 않도록 일정한 공간을 두고 전쟁의 재발을 막는 것이에요. 그래서 비무장지대에 군사 시설을 설치하는 것이 금지되어 있고 이미 설치한 군사 시설은 없애야 하지요. 한반도의 DMZ는 6·25전쟁의 정전협정에서 생겨났어요. 정전협정서를 보면 군사분계선을 확정해서, 거기에서 2킬로미터씩 후퇴하면 그 사이가 비무장지대가 돼요. 그 경계선과 범위는 정전협정서에 나와 있어요. 여기서 말하는 경계선이 군사분계선이고, 우리가 흔히 알고 있는 휴전선이에요.

비무장지대의 산양
사람들의 손길이 닿지 않는 비무장지대에 산양과 같은 희귀 야생 동물들이 살고 있어요.

비무장지대 안에는 군사의 움직임만을 제한하는 것으로, 일반인들이 다니는 것은 통제하지 않아요. 하지만 휴전선 가까이에서는 충돌이 있을 수 있어서 일반인들이 다니거나 살 수 있는 지역을 통제하고 있어요. 이를 민간인통제선, 줄여서 '민통선' 이라고 해요.

지난 50여 년간 사람들의 손이 닿지 않은 비무장지대는 아주 특별한 공간이 되었어요. 자연생태계가 회복되어 희귀한 야생동식물이 살 수 있는 공간이 되었거든요. 하늘다람쥐, 산양, 삵, 저어새 등의 희귀 야생 동물과, 금강초롱꽃, 정향풀, 왜솜다리 같은 식물 등의 야생동식물 2,716종과 멸종 위기 야생동식물 67종이 살고 있어서, 비무장지대는 세계적인 자연생태계의 보고로 불리고 있어요. 분단의 상징이 생태계의 보호 지역으로 거듭난 것이지요.

대형장비를 한눈에

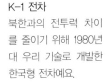

2층의 6·25전쟁실 옆에는 넓고 높은 공간이 있어요. 이곳이 우리가 흔히 보기 어려운 대형장비들이 전시되어 있는 대형장비실이에요. 대형장비는 전쟁에서 쓰이는 장비 중에서 비행기나 전차, 대형 화포, 차량과 같이 덩치가 큰 것들을 말해요. 실제로 보기 힘들지만 전쟁에서 큰 활약을 하는 중요한 장비들이지요.

전시실의 천정에는 여러 가지 항공기를 공중에 매달아 전시해서 실제로 날아가는 모습을 보는 듯해요. 아래에는 6·25전쟁 당시에 우리 국군과 북한군이 사용한 장비들과 연합군이 사용한 것까지 함께 전시되어 있어요. 전시실의 여러 전차 가운데 1980년대 우리 기술로 만들어낸 자랑스러운 한국형 K-1 전차도 찾아보세요. 그 밖에 여러 가지 화포와 같은 장비도 볼 수 있답니다.

K-1 전차
북한과의 전투력 차이를 줄이기 위해 1980년대 우리 기술로 개발한 한국형 전차예요.

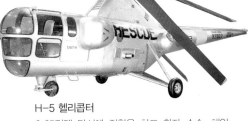

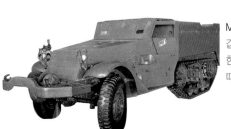

M16A1 장갑차
갑옷을 입은 것 같이 튼튼한 장갑차로, 6.25 전쟁 때 미군이 쓰던 거예요.

H-5 헬리콥터
6·25전쟁 당시에 정찰을 하고 환자 수송, 해안 경비 등을 담당한 헬리콥터예요.

T-6 훈련기
광복 이후 새로 세운 나라의 기틀이 잡히고 공군이 발전하여 나라를 잘 지키는 마음으로 국민들이 사 준 훈련기로 '건국기'라는 이름이 붙었어요.

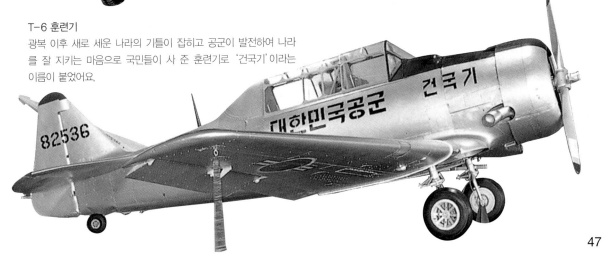

전쟁기념관을 나서며

　전쟁기념관을 잘 둘러보았나요? 그럼 잠시 눈을 감고 그 안에서 본 유물, 기록화, 디오라마 등을 떠올려 보세요. 무엇이 가장 기억에 남나요? 아마 우리 조상들의 역사 속 이야기 중 나의 가슴을 찡하게 울렸던 사건이 있을 거예요.

　각 시대마다 우리 민족이 살아간 터전은 한반도와 만주 대륙까지 다양하게 펼쳐졌어요. 고구려의 광개토대왕은 영토를 크게 확장하여 더욱 크고 강한 나라를 만들려고 했어요. 또, 국경 지대에서 일어나는 크고 작은 전쟁을 막아 나라를 지킨 조상들의 모습은 자랑스럽기도 하지요.

　하지만 임진왜란이나 병자호란처럼 막강한 외세의 침략에 우리 민족은 너무 힘든 시기를 거치기도 했지요. 많은 군사를 이끌고 한반도를 쑥대밭으로 만들었던 외적에게 맞서 우리 조상들은 한마음으로 뭉쳐 이기려고 했어요.

일제 강점기에는 어떠했나요? 주권을 되찾기 위해 나라 안팎에서 많은 사람들이 독립 전쟁을 벌였지요. 전시실을 둘러보면서 민족이 수난을 당한 역사 앞에서 우리는 함께 가슴 아파했을 거예요.

하지만 무엇보다 우리를 슬프게 한 것은 6·25전쟁이었어요. 한 민족이 서로 싸운 전쟁이면서 지금까지 대립하고 있는 상황 때문이에요. 우리가 전쟁기념관을 돌아본 것은 이런 우리의 역사를 다시 생각해 보기 위해서예요. 가슴 아픈 역사를 마무리하고 평화 통일의 시대를 만들기 위해서 우리가 무엇을 준비해야 할지, 전쟁기념관을 나오면서 생각해 보아요.

전쟁기념관과 주변에는 어떤 곳이 있을까요?

우리가 돌아본 전쟁기념관에는 우리가 못 본 장소가 남아 있어요. 건물의 앞마당에서 어디를 더 보면 좋을지 찾아보세요. 그런 다음 전쟁기념관의 문을 나서서 아래에서 소개하고 있는 곳도 한번 찾아가 보세요.

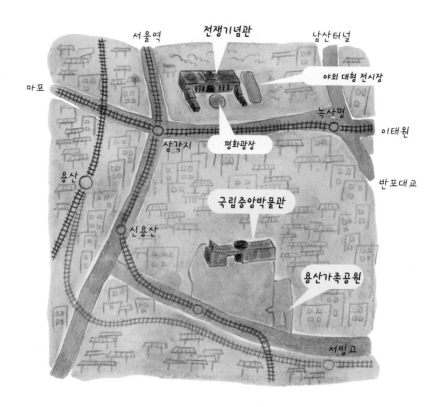

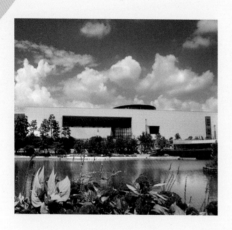

국립중앙박물관

옛날에는 경복궁 안에 있던 국립중앙박물관이 2005년 10월 이곳으로 옮겨왔어요. 다양한 국보와 문화재를 살펴보고 우리 민족의 우수함을 느껴 보세요. 이와 함께 박물관 내의 어린이 박물관도 찾아보세요. 전시된 유물의 복제품을 직접 만져 보면서 더욱 우리 역사에 대한 이해를 높일 수 있어요.

문의 : 02) 2077-9000

홈페이지 : www.museum.go.kr

관람 시간 : 요일마다 다르므로 확인하시기 바랍니다.

입장료는 무료입니다.

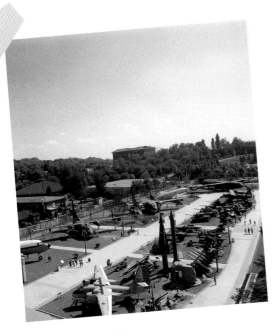

야외 대형 전시장

야외 전시장에는 제2차 세계대전 및 6·25전쟁, 월남 전쟁 등에서 우리 군과 연합군, 북한군 등이 사용했던 장비를 전시하고 있어요. 비행기와 전차 외에도 잠수함, 레이더 등도 볼 수 있어요. 눈으로 보는 것 외에도 직접 들어가 볼 수 있으니 천천히 돌아보세요.

평화 광장과 기념조형물

전쟁기념관의 밖에는 평화 광장과 여러 가지 기념 조형물이 있어요. 넓은 평화 광장을 중심으로 여러 작품을 감상해 보세요. 형제가 남북한으로 나뉘어 서로 총부리를 겨눈 가슴 아픈 모습을 담은 '형제의 상'과 민족의 아픔을 달래는 '평화의 시계탑' 등이 있어요.

용산가족공원

지하철 4호선 이촌역에서 내려서 10분 정도 걸으면 용산가족공원에 도착해요. 용산 공원 안에는 자연학습장, 조각물, 지압 보도, 연못이 있어요. 신발을 벗고 크고 작은 돌이 박혀 있는 지압 보도를 걸어 보세요. 그리고 세계 유명한 작가들이 만든 멋진 조형물도 감상해 보세요. 연못 주변과 산책로를 걸으며 가족과 즐거운 시간을 보내 보세요.

문의 : 02) 792-5661

입장료는 무료입니다.

나는 전쟁기념관 박사!

❶ 나라와 설명을 연결해 보세요.

한반도 역사 속에는 어떤 나라가 있었나요? 왼쪽의 나라 이름과 오른쪽의 설명을 잘 읽고 알맞게 연결해 보세요. 설명과 함께 그림이나 사진을 잘 보면 답을 찾는 데 도움이 될 거예요.

고조선 • • 삼국을 통일한 나라예요.
화랑도가 통일에 큰 도움이 되었어요.

고구려 • • 한반도에 세운 첫 번째 나라예요.
청동기, 철기 문화를 바탕으로 한나라와 싸웠어요.

신라 • • 후삼국 시대를 통일한 나라예요.
화약 무기를 만들어서 왜구를 물리치기도 했어요.

발해 • • 이성계가 세운 나라예요. 나라의 힘을 키우기 위해 무과를 만들었어요.

고려 • • 고종이 조선의 이름을 이렇게 바꿨어요.
한일병합조약으로 일본에게 국권을 빼앗기며 끝이 났어요.

조선 • • 삼국 가운데 북쪽에 있었던 나라예요.
용감하게 중국과 맞서 싸우며 만주까지 영토를 넓혔어요.

대한제국 • • 남북국 시대에 북쪽을 차지한 나라예요. 바다 동쪽의 번성한 나라라는 의미로 '해동성국'이라고도 불렀어요.

② 어떤 유물일까요?

아래의 유물을 잘 보고 아래 **보기**에서 이름을 골라 써 보세요.

() () ()

() () ()

보기	군인수지	견당무역선	투구	마늘쇠	해마기	거북선

③ 내 생각을 정리해 보세요.

지금 우리나라는 남북으로 나뉘어 있어요. 분단이 된 계기와 이유에 대해 생각해 보고, 평화 통일을 이루기 위해 어떻게 해야할지 생각을 정리해 보세요.

남북은 무엇을 기준으로 나뉘어 있나요?	
처음 언제 분단이 되었나요?	
왜 분단이 되었나요?	
두 번째 분단이 된 것은 언제인가요?	
분단된 조국을 통일하기 위해 어떤 노력을 해야 할까요?	

☞ 정답은 56쪽에

'오천 년 우리 역사 연대기' 만들기

전쟁기념관에서 본 우리 역사는 어떤 것이었나요? 나라를 튼튼히 하기 위해 영토를 넓히기 위해 전쟁을 하기도 했고, 국경을 침입하고 백성들을 괴롭힌 외적을 물리치기도 했어요. 그럼 이제 역사 속에 어떤 전쟁이 일어나고 있었는지 한눈에 볼 수 있는 역사 연대기를 만들어 볼까요?

제목을 정해요.

책을 본 다음 내용을 정리해서 만든 작품의 이름은 무엇일까요? 이렇게 역사를 정리한 것을 연대기라고 해요.

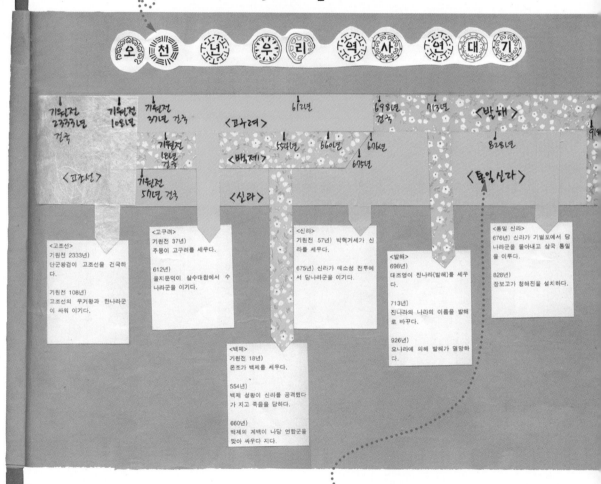

오 천 년 우리 역사 연대기

기원전 2333년 건국

기원전 108년

기원전 37년 건국

612년

698년 건국

713년

〈발해〉

〈고구려〉

기원전 18년 건국

554년 660년 676년
675년

828년

〈고조선〉

기원전 57년 건축

〈백제〉

〈통일신라〉

〈신라〉

919

〈고조선〉
기원전 2333년)
단군왕검이 고조선을 건국하다.

기원전 108년)
고조선의 우거왕과 한나라군이 싸워 이기다.

〈고구려〉
기원전 37년)
주몽이 고구려를 세우다.

612년)
을지문덕이 살수대첩에서 수나라군을 이기다.

〈신라〉
기원전 57년) 박혁거세가 신라를 세우다.

675년) 신라가 매소성 전투에서 당나라군을 이기다.

〈백제〉
기원전 18년)
온조가 백제를 세우다.

554년)
백제 성왕이 신라를 공격했다가 지고 죽음을 당하다.

660년)
백제의 계백이 나당 연합군을 맞아 싸우다 지다.

〈발해〉
698년)
대조영이 진나라(발해)를 세우다.

713년)
진나라와 나라의 이름을 발해로 바꾸다.

926년)
요나라에 의해 발해가 멸망하다.

〈통일 신라〉
676년) 신라가 기벌포에서 당나라군을 몰아내고 삼국 통일을 이루다.

828년)
장보고가 청해진을 설치하다.

족자의 끝을 멋지게

옛날의 글이나 그림처럼 족자의 양끝에 막대기를 두고 돌돌 말아 주세요. 보기에도 멋지고, 보관하기에도 좋답니다.

나라 이름도 써 주세요.

나라 이름을 써 두면 어떤 시대의 어느 나라에서 일어난 일인지 쉽게 알 수 있어요. 나라마다 어떤 일이 있었는지 비교해 볼 수 있지요.

몇 년에 일어났나요?

연대기에 넣을 사건이 일어난 연도를 시대 안에 써 주세요.
눈금과 연도로 나타내면 사건의 순서를 쉽게 정할 수 있지요.

어느 시대의 이야기일까?

내가 만든 연대기는 어느 시대에서
시작하여 어느 시대까지를 정리한
것인지 명확히 밝혀 주세요.

시대별로 다른 색으로

한반도에는 여러 나라가 생기고 사라
졌어요. 이 시대와 나라를 다른 색의 종
이로 만들어 나타내면 시대의 변화를
쉽게 알 수 있어요.

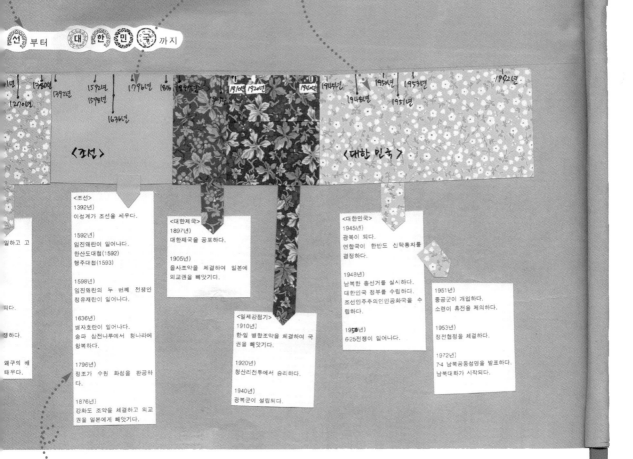

조선 부터 대한민국 까지

〈조선〉

〈대한민국〉

〈조선〉
1392년
이성계가 조선을 세우다.

1592년
임진왜란이 일어나다.
한산도대첩 (1592)
행주대첩 (1593)

1598년
임진왜란의 두 번째 전쟁인
정유재란이 일어나다.

1636년
병자호란이 일어나다.
송파 삼전나루에서 청나라에
항복하다.

1796년
정조가 수원 화성을 완공하다.

1876년
강화도 조약을 체결하고 외교
권을 일본에게 빼앗기다.

〈대한제국〉
1897년
대한제국을 공포하다.

1905년
을사조약을 체결하여 일본에
외교권을 빼앗기다.

〈일제강점기〉
1910년
한일 병합조약을 체결하여 국
권을 빼앗기다.

1920년
청산리전투에서 승리하다.

1940년
광복군이 설립되다.

〈대한민국〉
1945년
광복이 되다.
연합국이 한반도 신탁통치를
결정하다.

1948년
남북한 총선거를 실시하다.
대한민국 정부를 수립하다.
조선민주주의인민공화국을 수
립하다.

1950년
6·25전쟁이 일어나다.

1951년
중공군이 개입하다.
소련이 휴전을 제의하다.

1953년
정전협정을 체결하다.

1972년
7·4 남북공동성명을 발표하다.
남북대화가 시작되다.

어떤 일이 일어났나요?

연대기 종이 안에 못 넣은 이야기를 간략히 써서
따로 붙여 주세요. 누가 무엇을 어떻게 했는지 육
하원칙에 따라 쓰면 더욱 좋겠죠?

컴퓨터로 깔끔하게

손으로 써도 좋지만, 컴퓨터의 워드 프로그램을 이용
하면 깔끔한 글씨로 정리할 수 있고, 작업한 다음에
저장해서 기록을 남겨 둘 수도 있어요.

정답

17쪽 1. 고조선
2. 고구려, 신라
3. 발해

23쪽 삼별초, 좌별초, 제주도

31쪽 전쟁역사실에는 동래부순절도, 부산진순절도,
평양성탈환도, 북관유적도 등의 그림이 있어요.

39쪽 김좌진, 홍범도, 지청천, 조병준 등이 독립군을
이끌었어요.

44쪽 각자 다른 답이 나올 거예요.
예 전쟁으로 집을 잃고 떠도는 피난민의 모습
을 보니 매우 마음이 아파요. 전쟁이 지구상에
서 사라졌으면 좋겠어요.

나는 전쟁기념관 박사!

1 나라와 설명을 연결해 보세요.

한반도 역사 속에는 어떤 나라가 있었나요? 왼쪽의 나라 이름과 오른쪽의 설명을 잘 읽고 알맞게 연결해 보세요. 설명과 함께 그림이나 사진을 잘 보면 답을 찾는 데 도움이 될 거예요.

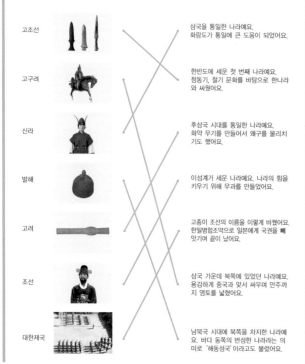

고조선 | 삼국을 통일한 나라예요. 화랑도가 통일에 큰 도움이 되었어요.

고구려 | 한반도에 세운 첫 번째 나라예요. 청동기, 철기 문화를 바탕으로 한나라와 싸웠어요.

신라 | 후삼국 시대를 통일한 나라예요. 화약 무기를 만들어서 왜구를 물리치기도 했어요.

발해 | 이성계가 세운 나라예요. 나라의 힘을 키우기 위해 무과를 만들었어요.

고려 | 고종이 조선의 이름을 이렇게 바꿨어요. 한일병합조약으로 일본에게 국권을 빼앗기며 끝이 났어요.

조선 | 삼국 가운데 북쪽에 있었던 나라예요. 용감하게 중국과 맞서 싸우며 만주까지 영토를 넓혔어요.

대한제국 | 남북국 시대에 북쪽을 차지한 나라예요. 바다 동쪽의 번성한 나라라는 의미로 '해동성국' 이라고도 불렸어요.

2 어떤 유물일까요?

아래의 유물을 잘 보고 아래 보기에서 이름을 골라 써 보세요.

(군인수지) (견당무역선) (마늘쇠)

(해마기) (거북선) (투구)

보기 | 군인수지 견당무역선 투구 마늘쇠 해마기 거북선

3 내 생각을 정리해 보세요.

지금 우리나라는 남북으로 나뉘어 있어요. 분단이 된 계기와 이유에 대해 생각해 보고, 평화 통일을 이루기 위해 어떻게 해야할지 생각을 정리해 보세요.

남북은 무엇을 기준으로 나뉘어 있나요?	38선이에요.
처음 언제 분단이 되었나요?	1945년 광복 이후예요.
왜 분단이 되었나요?	미국과 소련이 나누어 신탁통치를 하려 했기 때문이에요.
두 번째 분단이 된 것은 언제인가요?	6·25전쟁 이후 정전 협정을 했을 때예요.
분단된 조국을 통일하기 위해 어떤 노력을 해야 할까요?	남북한이 서로 교류를 많이 해야 해요.

사진

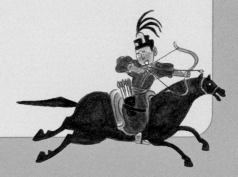

초등학교 교과서와 관련된 학년별 현장 체험학습 추천 장소

1학년 1학기 (21곳)	1학년 2학기 (18곳)	2학년 1학기 (21곳)	2학년 2학기 (25곳)	3학년 1학기 (31곳)	3학년 2학기 (37곳)
철도박물관	농촌 체험	소방서와 경찰서	소방서와 경찰서	경희대자연사박물관	IT월드(과천정보나라)
소방서와 경찰서	광릉	서울대공원 동물원	서울대공원 동물원	광릉수목원	강원도
시민안전체험관	홍릉 산림과학관	농촌 체험	강릉단오제	국립민속박물관	경희대자연사박물관
천마산	소방서와 경찰서	천마산	천마산	국립서울과학관	광릉수목원
서울대공원 동물원	월드컵공원	남산골 한옥마을	월드컵공원	국립중앙박물관	국립경주박물관
농촌 체험	시민안전체험관	한국민속촌	남산골 한옥마을	기상청	국립고궁박물관
코엑스 아쿠아리움	서울대공원 동물원	국립서울과학관	한국민속촌	서대문자연사박물관	국립국악박물관
선유도공원	우포늪	서울숲	농촌 체험	선유도공원	국립부여박물관
양재천	철새	갯벌	서울숲	시장 체험	국립서울과학관
한강	코엑스 아쿠아리움	양재천	양재천	신문박물관	남산
에버랜드	짚풀생활사박물관	동굴	선유도공원	경상북도	남산골 한옥마을
서울숲	국악박물관	고성 공룡박물관	불국사와 석굴암	양재천	롯데월드민속박물관
갯벌	천문대	코엑스 아쿠아리움	국립중앙박물관	경기도	국립민속박물관
고성 공룡박물관	자연생태박물관	옹기민속박물관	국립민속박물관	이화여대자연사박물관	삼성어린이박물관
서대문자연사박물관	세종문화회관	기상청	전쟁기념관	전쟁기념관	서대문자연사박물관
옹기민속박물관	예술의 전당	시장 체험	판소리	천마산	선유도공원
어린이 교통공원	어린이대공원	에버랜드	DMZ	한강	소방서와 경찰서
어린이 도서관	서울놀이마당	경복궁	시장 체험	화폐금융박물관	시민안전체험관
서울대공원		강릉단오제	광릉	호림박물관	경상북도
남산자연공원		몽촌역사관	홍릉 산림과학관	홍릉 산림과학관	월드컵공원
삼성어린이박물관		국립현대미술관	국립현충원	우포늪	육군사관학교
			국립4·19묘지	소나무 극장	해군사관학교
			지구촌민속박물관	예지원	공군사관학교
			우정박물관	자운서원	철도박물관
			한국통신박물관	서울타워	이화여대자연사박물관
				국립중앙과학관	제주도
				엑스포과학공원	천마산
				올림픽공원	천문대
				전라남도	태백석탄박물관
				경상남도	판소리박물관
				허준박물관	한국민속촌
					임진각
					오두산 통일전망대
					한국천문연구원
					종이미술박물관
					짚풀생활사박물관
					토탈야외미술관

4학년 1학기 (34곳)	4학년 2학기 (56곳)	5학년 1학기 (35곳)	5학년 2학기 (51곳)	6학년 1학기 (36곳)	6학년 2학기 (39곳)
강화도	IT월드(과천정보나라)	갯벌	IT월드(과천정보나라)	경기도박물관	IT월드(과천정보나라)
갯벌	강화도	광릉수목원	강원도	경복궁	KBS 방송국
경희대자연사박물관	경기도박물관	국립민속박물관	경기도박물관	덕수궁과 정동	경기도박물관
광릉수목원	경복궁 / 경상북도	국립중앙박물관	경복궁	경상북도	경복궁
국립서울과학관	경주역사유적지구	기상청	덕수궁과 정동	고성 공룡박물관	경희대자연사박물관
기상청	경희대자연사박물관	남산골 한옥마을	경상북도	국립민속박물관	광릉수목원
농촌 체험	고창, 화순, 강화 고인돌유적	농업박물관	경희대자연사박물관	국립서울과학관	국립민속박물관
서대문자연사박물관	전라북도	농촌 체험	고인쇄박물관	국립중앙박물관	국립중앙박물관
서대문형무소역사관	고성공룡박물관	서울국립과학관	충청도	농업박물관	국회의사당
서울역사박물관	충청도	서울대공원 동물원	광릉수목원	롯데월드민속박물관	기상청
소방서와 경찰서	국립경주박물관	서울숲	국립공주박물관	몽촌토성과 풍납토성	남산
수원화성	국립민속박물관	서울시청	국립경주박물관	민주화현장	남산골 한옥마을
시장 체험	국립부여박물관	서울역사박물관	국립고궁박물관	백범기념관	대법원
경상북도	국립서울과학관	시민안전체험관	국립민속박물관	서대문자연사박물관	대학로
양재천	국립중앙박물관	경상북도	국립서울과학관	서대문형무소 역사관	민주화현장
옹기민속박물관	국립국악박물관 / 남산	양재천	국립중앙박물관	서울역사박물관	백범기념관
월드컵공원	남산골 한옥마을	강원도	남산골 한옥마을	조선의 왕릉	아인스월드
철도박물관	농업박물관 / 대법원	월드컵공원	농업박물관	성균관	서대문자연사박물관
이화여대자연사박물관	대학로	유명산	롯데월드민속박물관	시민안전체험관	국립서울과학관
천마산	롯데월드민속박물관	제주도	충청도	경상북도	서울숲
천문대	몽촌토성과 풍납토성	짚풀생활사박물관	서대문자연사박물관	암사동 선사주거지	신문박물관
철새	불국사와 석굴암	천마산	성균관	운현궁과 인사동	양재천
홍릉 산림과학관	서대문자연사박물관	한강	세종대왕기념관	전쟁기념관	월드컵공원
화폐금융박물관	서울대공원 동물원	한국민속촌	수원화성	천문대	육군사관학교
선유도공원	서울숲	호림박물관	시민안전체험관	철새	이화여대자연사박물관
독립공원	서울역사박물관	홍릉 산림과학관	시장 체험 / 신문박물관	청계천	중남미박물관
탑골공원	조선의 왕릉	하회마을	경기도	짚풀생활사박물관	짚풀생활사박물관
신문박물관	세종대왕기념관	대법원	강원도	태백석탄박물관	창덕궁
서울시의회	수원화성	김치박물관	경상북도	해인사 고려대장경과 장경판전	천문대
선거관리위원회	승정원 일기 / 양재천	난지하수처리사업소	옹기민속박물관	호림박물관	우포늪
소양댐	옹기민속박물관	농촌, 어촌, 산촌 마을	운현궁과 인사동	유니세프 한국위원회	판소리박물관
서남하수처리사업소	월드컵공원	들꽃수목원	육군사관학교	무령왕릉	한강
중랑구재활용센터	육군사관학교	정보나라	이화여대자연사박물관	현충사	홍릉 산림과학관
중랑하수처리사업소	철도박물관	드림랜드	전라북도	덕포진교육박물관	화폐금융박물관
	이화여대자연사박물관	국립극장	전쟁박물관	서울대학교 의학박물관	훈민정음
	조선왕조실록 / 종묘		창경궁 / 천마산	상수허브랜드	상수도연구소
	종묘제례		천문대		한국자원공사
	창경궁 / 창덕궁		태백석탄박물관		동대문소방서
	천문대 / 청계천		한강		중앙119구조대
	태백석탄박물관		한국민속촌		
	판소리 / 한강		해인사 고려대장경과 장경판전		
	한국민속촌		화폐금융박물관		
	해인사 고려대장경과 장경판전		중남미문화원		
	호림박물관		첨성대		
	화폐금융박물관		절두산순교유적지		
	훈민정음		천도교 중앙대교당		
	온양민속박물관		한국에너지기술연구원		
	아인스월드		한국자수박물관		
			초전섬유퀼트박물관		